非凡出版

昭和攝影手帖

菲 林 相 機 × 小 店 日 常

呂 白 茹 ＠ SHŌWA 　 著

你有多熱愛自己的熱愛？

作者白茹是我參與寶麗來（即影即有）展覽的策展人，其時臨近展期時間緊迫，她一個人在晚上處理完相機店的事務後，還在準備展覽用的物資。

這是我記憶中的她。

推薦序。

在香港，拍照和喜愛攝影的人很多，整天嚷着要以攝影為職業的人亦不少；然而，真正把這份熱情堅持實現出來的人很少很少。由最初在外頭做設計，後來在好景商場一個角落開設相機店，然後到旺角的實體店，一路走來都不容易。除了有賣菲林相機，提供沖曬底片服務，還有辦攝影展覽，一間店雖小但要處理的事務卻很多，知道她經常捱更抵夜工作到半夜。

我問：「為甚麼如此辛苦也要幹下去呢？」
她道：「因為要親力親為才能夠把店的服務做到最好。」

菲林攝影對白茹來說不只是興趣，也不只是一盤生意，而是已經成為她生命中必須堅持的一部分。這本書寫的不是甚麼深刻大道理，不是會令人致富的內容，但卻是一本有血有肉的書，點點滴滴都是作者這些年奮鬥的痕跡，當然還有關於菲林的大事小事，還有拍菲林的人的經歷。

就如同這本書一樣不為名利，只為能寫自己想寫的事。

這份純粹，沒多少人能夠一直堅持。

如果你熱愛拍照，這是一本不能錯過的好書。

千紅

人氣攝影師
2016 年日本文部科學大臣賞得主

這兩年來很多人問過我，為甚麼會選擇開一間菲林相機店？可能在別人眼中，這是冷門的行業，而且創業很冒險。但我因為喜歡菲林攝影，也喜歡和多些人分享這種樂趣，所以一直相信以此作為我的事業也會是一件開心樂事。

經常有客人會帶在家裏找到的舊相機來，我真的很羨慕他們的家人，保存了一件這麼有意義的禮物，一台曾經記錄過他們成長的相機，現在交到他們手上繼續延續相機的生命。後來，從家人口中聽說，才發現原來我和菲林相機也有點關聯。

小時候我曾跟爺爺奶奶同居，奶奶很樂觀健談所以我們關係很好，爺爺則是比較沉默寡言，沒甚麼共同話題。自從開店後，我才知道原來爺爺年輕時在軍隊中負責拍照工作，後來更曾到報社當攝記。近年爺爺的耳朵不靈光，重聽愈來愈嚴重，不太聽得到我們說話，因而變得更加沉默。

在一次家庭聚會上，他忽然問起我的近況。說起菲林相機時爺爺顯得非常雀躍，他說在那個年代大家都很窮，很少人能買得起一台菲林相機，由於工作關係他才有機會使用。他說當年使用的 Rolleiflex 雙鏡相機等於在報社工作三個月的工錢，離開公司後也無奈要將相機歸還，自此再也沒有用過 Rolleiflex。

直到今時今日，爺爺可能無法記住很多事情，但他仍然很清楚雙鏡相機的每一個操作，我看着他指手劃腳模仿操作相機時的樣子有板有眼，我也想像到他當年工作時的認真模樣。爺爺經常說很自豪我能擁有一家菲林相機店，可惜因為年紀老邁，行動也愈來愈不方便，他從來沒有到店探訪過。爺爺沒有留下甚麼相機給我，但這件事我一直記在心中，我想繼續努力把這小店的事情做好，至少不會令他失望。

我希望這本書能感染你，一起分享，延續菲林的浪漫。

白茹
SHOWA 相機店

序。

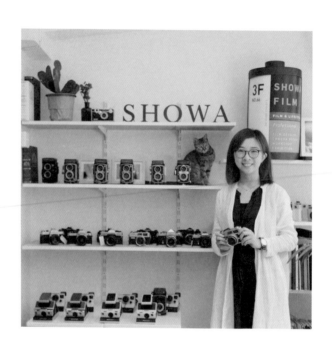

我們的小店故事

這裏每一台相機都比我們年長很多，
隨着時代的變遷，
菲林相機從上一代人的手漸漸傳承到下一代的手上。

關於我和這間小店

我是這間菲林相機店的店主——白茹。很多人都好奇為甚麼我會經營這樣的一間中古相機店,其實要說也不知該從何說起……生命中所發生的事情像是無數個小點,也許當下你會迷失,摸不着頭腦,不知道刻下該往哪方向發展。但是多年後回頭看你便會發現,每一個微不足道的小點都可連成一條線,最後拼湊成一個完整的畫面。以這個說法來解釋「為甚麼我會經營這一間菲林相機店」似乎最合理。由盲打誤撞的開始,到慢慢地一點一滴經營下去,我嘗試從舊文化中摸索出一條屬於自己的新道路。

從大學時第一次接觸菲林沖掃開始,用菲林拍攝便成為我的興趣。我把相機隨意帶在身邊亂拍,無論到哪兒旅行都會帶着菲林相機,也因菲林相機而在旅途上結識到我的另一半,後來一起經營這一家小店。我的學業、伴侶,甚至工作都圍繞菲林相機,經營菲林相機店似是理所當然。

但說實話在這速食年代事事講求效率,當每人手執一部可隨時拍攝的電話時,有誰想到菲林相機會再次帶起潮流?有些人覺得菲林相機是被時代淘汰的舊物,但對很多年青人而言卻是未接觸過的「新玩意」,往往帶着好奇心去探索!身邊很多朋友一開始接觸菲林相機時都會感到無從入手,因為大部分相機店都把相機安穩放置在玻璃櫃中,新手面對資深的老闆都不太敢發問,於是便會跑來問我們意見。所以我們把店裏的大部分相機展示出來,讓大家可一邊聽教學一邊試用。

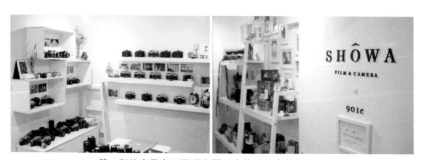

第一年的店只有二百呎空間,大約只能容納五人。

剛開業時我們租了一個只有二百呎的單位，店內擺放了小量相機，菲林款式也不多，是一間只能容納四至五人的小店。店子雖小卻拉近了我們和客人的距離，在這個商場有過百間小店，大部分都是售賣波鞋和潮流服飾，這裏不會有客人被櫥窗吸引進來，只有對菲林有興趣的人才會刻意找上門，所以每一個進來的客人都是喜歡攝影的，大家有共同喜好和話題，經常一聊就會聊上好幾小時。

要在這個狹小空間踏出創業的第一步也不容易。當時我早上還要兼顧在廣告公司的全職設計工作，晚上再打理店舖，慢慢察覺到店面實在太小太混亂了，愈小的店愈難打理，那時候每天都在想辦法，如何在這個小空間內發揮？怎樣推廣才能讓大眾接受我們？有甚麼收納大量菲林相機和配件的方法？如何在簡單的貨架上好好陳列相機……？由於空間有限，店裏太擠時要客人在門口等待，夏天我們甚至要站在一個指定位置才能感受到空調！最後，由於事務太繁忙，我辭去了設計工作，決定全職為自己的店打拼！當然也多得客人們的支持和體諒，慢慢就捱過了創業的第一年。

從舊店到新店

租約期滿後搬到現在的店，同樣是在旺角的樓上舖，雖說店的面積比以前大了一倍，但始終是香港舊式唐樓，出入都要上落樓梯，搬搬抬抬已成為最必需的工作。為了減低成本及設計上更合我們心意，大小裝修都由我們自己一手包辦，包括髹牆漆、鋪水泥地、做招牌、裝層板、起地台等等……這裏的每一個角落都是我們的心機，希望店舖的陳列是簡潔整齊，給大家一個最舒適的環境。幸好，搬遷後大家都很喜歡。我喜歡這種和客人一起成長的關係，讓他們看着我們一點一點的改變，我們也見證了他們在攝影上一點一點的進步。

裝修由我們一手包辦，每個角落都是我們的
心機，希望給大家最舒適的環境。

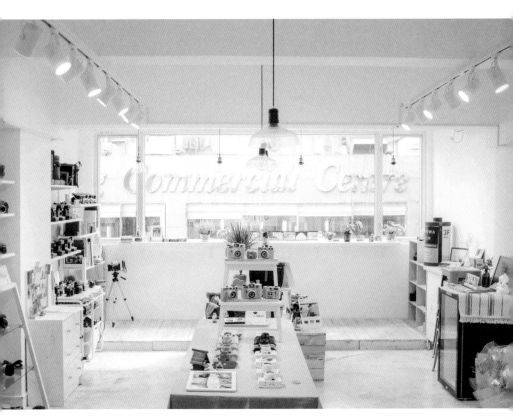

第二年搬到大一倍的地方，可擺放更多相機和舉辦工作坊。

這個巨型菲林筒是我們自製的燈箱，本來打算掛到窗外，讓路過的人知道唐樓樓上有一家菲林相機店，可惜掛招牌當日卻掛了十號風球，最後招牌留在店內給大家觀賞。

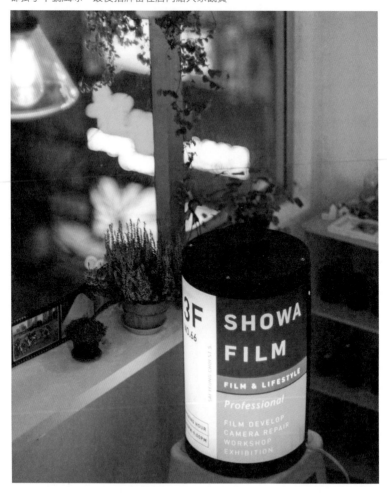

開店的理想與現實

打理一間菲林相機店比我想像中複雜得多,我常笑說幸好當時沒有想得太深入便一股幹勁開相機店,否則清楚了解所有困難後,我們一定不能擁有今天的昭和相機店。

會經營相機店的人想必也很喜歡拍照吧!這點無庸置疑,但現實卻是開店後反而少了很多外出拍照的時間。把興趣變成工作是一件開心事,每天都對着自己喜歡的事物一定工作得更加投入,可是當興趣成為事業,反而會影響你對這項興趣的看法。

若拍攝只是一種純粹,只拍心目中想拍的畫面,會是個很輕鬆自由的活動。一旦把攝影當作事業,就需要認真看待每一個細節,不容許出錯;更會事事聯想到要提供專業有質素的服務,否則無法得到客人的信任及認同。作為一間負責任的相機店,要視客人的底片比自己的底片更重要,才能讓客人放心將底片交到我們手上。我們不賣有問題的相機,更提供三個月的保養期,只想大家放心盡情享受使用菲林相機拍攝的快樂。

近年在香港愈來愈多年青人創業,很多人習慣把夢想掛在口邊,滿腔熱誠地說着很多熱血的想法,甚至辭職或借錢創業,為的是擺脫上班枷鎖去圓夢。現實上,開業後便會發現這一條創業路一點也不好走。

創業一定要努力,特別是經營一個懷舊的行業。由開業那天起,我們便開始了沒有規律的生活,到現時為止經營了差不多兩年,還沒有感到愈來愈輕鬆,反而是感受到更大的壓力。很多人問工作量真有這麼大嗎?每天都在忙甚麼呢?面對這些問題真的好難一一解答……每天我們都花上很多時間和心機把店裏的一切做到最好,例如確保菲林相機的質素:相機正常運作、機身沒有花痕完好無缺、鏡頭沒有發霉等等。作為菲林相機的同好者,我們很明白如果相機出現問題會有多傷心和失望。

桌面總是放滿需要修理的壞相機。

為客人修理好一台相機，比賣出相機更有成功感。

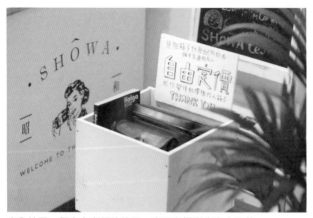

店內放了一個自由定價的箱子，裏面有攝影書和小配件。

放置菲林的木架大了，能展示更多菲林，旁邊就是各款菲林的示範相，可以給新手一個參考。

無法取代的
菲林相機店

菲林相機店和數碼相機店有一個最大的分別，就是菲林相機店能成為一班老顧客的聚腳點。一般人光顧數碼相機店後，除非是有操作或保養問題，否則都很少會再回到相機店。但用菲林相機的人，則經常有需要回來選購及沖掃菲林、取回底片，這裏比連鎖相機店更有人情味，多一份親切感。我們會討論這個季節適合去哪裏拍照？最適合使用哪種菲林？有時候我會想，以前菲林年代的相機店大概也像我們現在一樣，也許討論的氣氛更熱烈吧，畢竟當年菲林才是主流的攝影文化。

老顧客的聚腳點

在這間小店還有好多可愛的客人，經常發生讓人會心微笑的事情。喜歡拍照的客人都很願意分享自己的心得，由於需要購買菲林和沖洗底片，每隔一段時間他們就會回來店內流連。

目前為止，我還蠻喜歡這樣的經營模式，這是一種長遠的關係，互相看着對方成長及進步，大部分客人都是從開店時便認識，一直以來給予我們很大的支持和意見。

Minolta Mini 是一台
懷舊正片放映機。

曾經有客人提着一個大紙袋到來,紙袋裝着一部懷舊放映機;他說家裏沒有地方擺放,問我們是否願意收留它。我們一打開紙袋見到一台鐵一般重的機械,原來是一台正片放映機,不但能正常運作,而且還有原裝的盒子包裝,實在是非常難得的舊產品!

說起客人主動帶東西來,有一次的經驗也很深刻。有位女生帶來一部寶麗來即影即有,問我們會不會回收相機或寄賣。我們一向不接受寄賣,所以便拒絕了她,好奇一問為甚麼她不想要這台完好無缺的即影即有相機,她說這是前男友送的禮物,而且她很少使用即影即有,即使是免費放在我們店轉贈其他客人,也不想再擺放在家中。有趣的是,每逢情人節和聖誕節,店裏都擠滿了買相機給另一半的人,離別後想把禮物送回來相機店的,還是第一次。

另一次比較特別的經驗是有天我收到客人的電話,她說有一批過期六年的相紙想送給我們,但條件是希望我們能送給有需要的人,我說當然沒有問題,隨即她便帶來了差不多一百盒過期的相紙給我。但最令我奇怪的是為甚麼她會擁有這麼多過期多年的相紙?原來因為工作需要,她經常要用即影即有拍攝現場環境及物件。她的職業我不能說,但工作的拍攝原因卻是蠻特別的,我從來沒有想到這行業會跟拍攝有關聯,但又確實有需要即時記錄最真實的一刻,而且是數碼相機無法取代的作用,若使用數碼相機拍攝便有機會改圖造假,大家有興趣也可以猜一猜呢。

轉變中的菲林意義

很多人問還有這麼多人使用菲林相機嗎？雖然大家都說這是小眾的玩意，但愛好者還是很集中，昭和店內的客人大部分都是學生或剛投身社會的年輕人，大家會三五成群結伴拍照和分享經驗，常常擠得小店全都是年輕攝友。

就這樣看着店面，不期然會有種感慨——畢竟架上每一台相機都比我們年長很多，歷史更久遠，明顯感受到隨着時代的變遷，菲林相機從上一代人的手漸漸傳承到下一代的手上。這樣說可能太過誇張，但都是事實呢！菲林相機從出廠到現在經歷了幾十年，大部分都已經一早停產了，每一部相機能完好地保存下來實在不容易，它們身上都少不免留下歷史的痕跡，也許油漆脫落，也許有刻字，甚至可能擋過子彈！

以當年的收入而言，能買得起菲林相機的人不多，大部分用家都是工作所需，例如攝影師或記者，所以常會見到菲林相機上有數字編號，或許就是方便給記者借用。有些客人是完美主義者，偏好近乎全新的菲林相機，有些客人卻欣賞相機上有使用過的痕跡，顯得它的歷史更加實在。

說起來，今天我們使用菲林相機的原因就比以前簡單多了！現在我們多以菲林作生活隨拍之用，每一格菲林的意義也大大改變了。當年由於菲林太過珍貴，除了業務用途外，拍攝內容多以家庭照為主，一張全家福成為了最珍貴的物件，每家每戶都會將全家福的底片好好保存；能拍的機會也不多，每每到新年或特別節日才有機會拍照。

到今天，普羅大眾都能負擔起菲林和沖掃的價錢，菲林的價值不及以前重要，拍的內容大部分都是生活片刻的畫面，甚麼都拍，就是少了一張正正式式的家庭照。每一張照片都見證了菲林的意義正慢慢在時代中轉變。

在 小 店 發 生 的 故 事

在這小小的小店內，每天都有很多故事發生，因為選擇在這個數碼年代繼續拍菲林的人都有自己的故事。

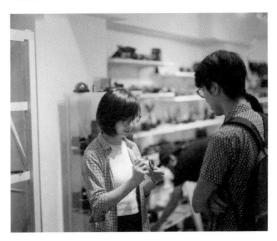

帶來中古相機的伯伯

曾經有位伯伯看到雜誌報道，想過來看看，當時我們的店在較偏僻的商廈樓上，他找了很久才找到我們的位置，可惜不在營業時間，他只能失望而回。我收到他的查詢電話後，告訴他我們下月將搬到較方便的位置，雖然是唐樓，但會較易找到，請他到時候再探訪會較為方便，結果一個月後他真的再次致電給我。

由於剛搬遷到新地址，門口的指示仍不是太清晰，伯伯找不到入口位置，收到他的電話後我便接他到店內。第一次與他見面時我很驚訝，因為他是我們少數年紀較大的客人，而且比我想像中更老邁，大約七十多歲，伯伯緩慢地隨我走上唐樓的樓梯。

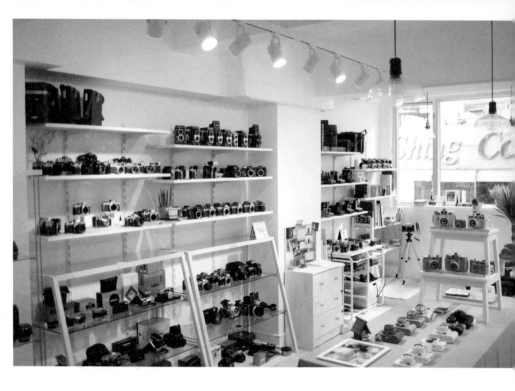

一踏進店內伯伯已感到好驚喜！這裏跟他平常逛的相機店有好大分別，他說一向有流連其他老牌相機店，直到從雜誌上看到我們店的介紹便好奇上來看看，驚訝香港還有年青人進入這個冷門的行業他慢慢遞上了有報道我們的雜誌，上面有他的手寫筆記，我留意到他的手一直在顫抖。除了雜誌，伯伯還帶來了幾部中古相機收藏品，但由於機械老化，所以想交給我們看看可否修得好，可惜現在已找不到零件，無法修好了。他笑笑說都預計到，只是想試一試。

這次的經驗讓我特別感觸，我想像不到自己老去的模樣。或許當要對焦時會發現視線已經變得模糊，按快門時手也抖得厲害，但對相機的熱愛依然不減，能像伯伯一樣嘗試不同方法，就是為了修好一台自己不會再使用的相機。

有時候，在相機店工作的感覺有點像經營一間理髮店。我們都是為固定的客人提供服務，隔一段時間就會見到他們回來沖掃菲林，我們便會了解對方的背景和習慣。雖然兩年的時間不算很長，但和大家卻有一種認識了很久的感覺，更加深刻的是，這一段日子能和他們一起經歷人生中的不同變化。

被遺忘的香港相機 Holga

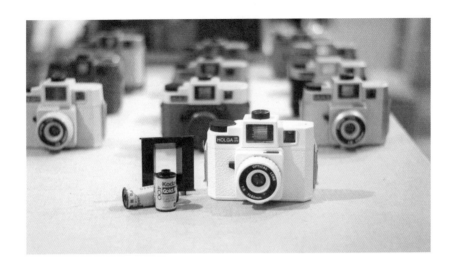

我們是現時香港擁有最多 Holga 款式的相機店，我每次說明原因時都會有點感慨。Holga 在八十年代的香港生產，八十年代是個有很多可能性和機會的年代，Holga 由香港人李定武先生創立。李先生七十年代時曾擔任日本品牌 Yashica 的工程師，後來才創立 Holga。本想打進中國的中片幅市場，可惜 Holga 在中國遠遠不及外國進口的相機受歡迎，銷情不太理想。後來李先生開始把相機轉售到國外，反而大受外國攝影師歡迎，甚至多次得到國際攝影獎項！

Holga 一向給予人玩味感重的印象，而且相機玩法多變，用家多數是年青人，但店內的職員反而全都是資深的前輩，年紀至少五六十歲，有些甚至已到退休年齡。我曾經好奇為甚麼他們會在一間玩具相機店工作，一問之下，原來他們全都是和李先生一起工作十多年的伙伴，而且每一位都熟悉店內所有相機的運作，所以不管我五年前或五年後去都是同一位店員姨姨，Holga 真是一個有人情味的老品牌。

我和 Holga 創辦人李定武先生（中）及店員（左）合照留影。

Holga 有多款不同設計的外形，玩味十足。

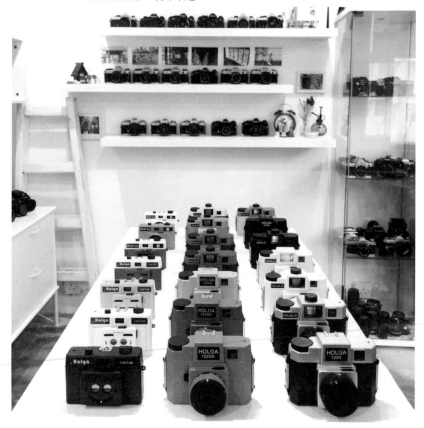

可惜一個如此成功的國際品牌在香港知名度不高，
很多人更以為是外國品牌，直至 2016 年宣佈停產
後才開始多人注意。那時我收到店長的電話，她告
訴我 Holga 即將要停產了！當下覺得好震撼⋯⋯
這品牌已創立了三十多年，我從沒想過這一天會來
臨。Holga 便宜輕巧又靈活多玩法，理應在年輕人
市場中大受歡迎，可惜發展步伐跟不上時代和科技
發展，現在愈來愈多人重視包裝和網上平台的市場
推廣，而這方面 Holga 依舊故步自封，停留在舊
有框框中。這也是為甚麼現在大部分香港人只聽過
Lomography，沒有接觸過 Holga 的原因。

早陣子我接受了日本記者 Manami Okazaki 訪問，主要是關於玩具相機的發展。細談後發現她很了解 Holga，除了到過他們的工廠與李先生見面會談，甚至為 Holga 出過一本書籍。我對此非常驚訝，據我所知李先生近年已經不會接受任何訪問，但卻數次接受她的採訪。我告訴 Manami Okazaki，香港人並不及外國人般熱愛 Holga，對這個國際知名的品牌了解不多，她感到好可惜，這台在國際攝影界佔一個重要地位的相機，反而在原創地──香港漸漸被遺忘。

雖然 Holga 現已停產，但我們仍然會繼續為他們推廣。我們曾將有紀念價值的版本送給本地攝影師，也為 Holga 拍了教學短片令更多人對此感興趣。

在 Holga 門市結束營業時，店主將一批老顧客拍的照片送給我，讓我可放在店內作示範相展出，在整理時意外地發現了一系列很具價值的照片！是有關人稱「九龍皇帝」曾灶財先生生前的照片，他的字跡遍佈香港九龍，由於他經常在觀塘出沒，Holga 店址也在觀塘，相信這批照片是他在觀塘塗鴉創作時被拍下的作品。攝影者使用 Holga 相機拍攝，也運用了多重曝光，作品很出色，完全不像是一位攝影新手的照片！我對這位攝影者很感興趣，想把這輯珍貴的照片歸還，店主說這是一位舊客的照片，已經好一段時間沒有回來了，只知他從事建築行業，卻沒有他的聯絡方法。於是，我將這個故事告知 Manami Okazaki，她非常驚喜也大感興趣，我們都希望能幫忙尋得攝影者本人！

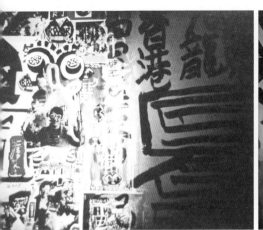
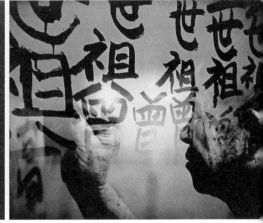

Holga 有很多玩法，輕易就能拍出重曝效果。

露宿者的鏡頭

有次我們參與了一個在外國很流行，但香港未有人進行的計劃！「我城故事」計劃由 Sharon Lee 策劃，她是我的大學同學，她把即棄相機交給露宿者，讓露宿者從他們的視點拍攝。不但題材特別，拍攝角度和作品也和我們平時所見的街拍很不同，能最真實、最貼近地反映露宿者的生活，希望能引起大家關注無家可歸的問題。我們聽到後也覺得這個活動很有意義，所以也為他們沖掃菲林及贊助了部分費用。

有些人可能會好奇，露宿者不懂拍攝技巧，拍出來的照片會怎樣呢？其實這樣才會拍出最真實的生活寫照，他們眼中的城市是我們看不到的角落，值得大家一起關注。我問 Sharon 在這個計劃中遇到最大的問題是甚麼？她笑笑說，最困難應該是因為攝影者居無定所，有時候發了相機給露宿者後，很難再聯絡到他們。露宿者未必每一個都識字，影像就成了最好的語言，讓他們訴說自己的日常故事。大家可搜尋「我城故事」或到以下連結觀看他們眼中的城市角落。

「我城故事」計劃照片

巧遇外地的相機店

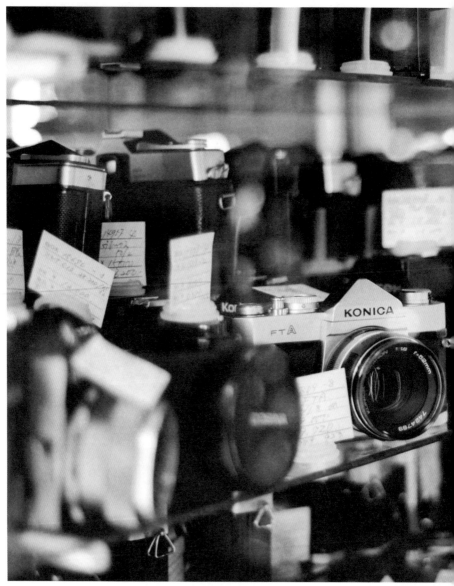

每次外遊前我都會先找找當地的相機店，希望了解旅途上的攝影文化。

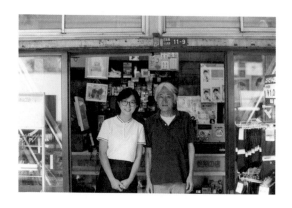

日本　カメラ D.P.E.

世界各地相機店各有特色，日本是菲林相機大生產國，理應是最多相機店的地方，每次外遊前我都會上網搜尋一下當地的相機店，希望旅行時也能抽時間拜訪，了解和學習當地的文化。在網上隨便搜尋都能找到幾間菲林相機店，大部分是大型連鎖經營店，一般旅客去到都能找到所需的相機或配件，但這次我想分享的卻是無意中經過的一間小店。

外遊時我大多會選擇一些比較偏離市區的旅館，每天都要步行一段路程才到達鐵路站。那次前往鐵路站經過一間馬路旁的小店，小店門口擺放了一堆生活家品和襪子，起初我也沒有留意，直到有一次站在路邊等過馬路時，我細看店內裝潢，才發現原來是一家日本舊式菲林相機店！

店內的菲林和擺設都滿是塵埃，大部分菲林和產品都已經停產及過期多年！老闆要頂着一間菲林相機店十多年一定不容易。我入內後立即雙眼發亮，一般市中心的相機店都是排列整齊，相機鎖在玻璃櫃內呈非誠勿擾的狀態，但這間店的老闆樂於與我們溝通，即使跟我們語言不通。

我隨意拿起幾卷菲林都是過期十年以上的，我們對這些菲林非常感興趣，因為過期多年的菲林已經愈來愈少了，比相機更加可遇不可求，所以立即向老闆表示不論售價是多少都願意購買。可惜老闆說由於過期太多年，他不能確保質素也不知道該如何定價，所以無論我多喜歡也不打算賣給我。

老闆見我身上掛着 Nikon 的老相機，於是在殘舊的陳列架上拿出一部近乎全新的 Nikon F3 配上 50mm F1.2 鏡頭，雖然說是語言不通，但藉着相機的交流，我們都認同這絕對是一台很經典及值得收藏的好相機。老闆堅持說要幫我們拍一張合照留念，我們也幫他拍了一張照片作回禮，這是一次令我深刻感受到語言以外，透過相同的興趣和喜好互相溝通的經驗；攝影也是一種國際語言呢。

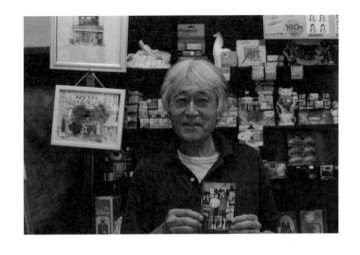

台南　新奇龍照相館

另一次發掘到當地菲林相機店的地點是在台南。根據經驗，我們很多時候遇到的相機店都已經改為售賣其他產品，只是還保留着舊招牌，如果每次遠遠看到招牌就上前去問的話，多數是會失望的。

這次到台南是為了探望朋友並隨他到老家走走，我並沒有刻意去找老相機店，始終這裏是人煙稀少的郊區。朋友駕着電單車帶我到一個以種稻維生的村莊，這裏還保留着日治時期的建築風格，村莊名為「無米樂」。取這個名是因為村民以種植稻米為業，米對他們來說是最重要的，即使無米也要快樂，是一個很樂觀積極的觀念。

電單車駛入商店街，我從遠遠便見到「富士沖印」的招牌，難得店內還有人在經營着，所以我馬上叫朋友停下電單車，讓我進去看清楚。這次門口擺放着的是童裝日式浴衣，旁邊有一個手工製的木箱，上面貼滿了密密麻麻的紙盒包裝，雖說是紙盒，其實是停產多年的菲林包裝盒。聽說這裏本來是一間沖印店，但時代變遷，生意漸漸開始不如理想，便由老闆娘開始接製衣和改衣服的單子，店外的浴衣就是她親手縫製的製成品。

店外仍保存着富士沖印的招牌，
所以吸引了我停下腳步。

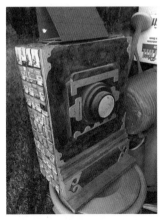

貼滿菲林包裝紙的木箱是非賣品。　　看老闆自信滿滿的笑容，當年這
　　　　　　　　　　　　　　　　台相機一定令他好自豪。

我知道這個木箱是老闆的心頭好，他絕不會割愛的。
當我還在讚嘆這個木箱有多美和具紀念價值時，他
們才說，其實老闆還收起了一部大片幅「大底相
機」，全台灣只有一兩台！我看着牆上的相架，掛
着一張發黃的舊照片，相中是年輕時的老闆站在大
底相機旁邊自信滿滿的笑容，腦海忽然想像起當年
拍這張照片的畫面。

每次到老相機店和前輩聊聊天，說起各自城市的攝
影文化、背景和歷史，這些旅遊書不會收錄的內容，
都令人更加深刻和難忘，藉此更加了解旅途上的這
些地方。

台北　美能達相機的維修店

早陣子我在台北為了尋找一家古早冰淇淋老店時，無意中經過這間招牌還寫着「美能達相機」的維修店，我們都感到好驚訝呢，菲林相機維修店在台灣還是第一次遇到！店內的感覺就好像進入了當地人家裏的大廳：電視播放着台劇，大廳旁邊有一張歷經多年的工作桌，老伯伯一坐在位置上便開始埋頭苦幹，拿着工具維修。

剛好有一個上了年紀的客人推門而進，來拿回維修好的相機，似乎會到這裏維修相機的都是老顧客。他們和伯伯年紀相若，都是為了修好老舊鏡頭才來找他的。這樣的老店子就在人來人往的西門町附近，只隔兩條街，風光竟然如此不同。

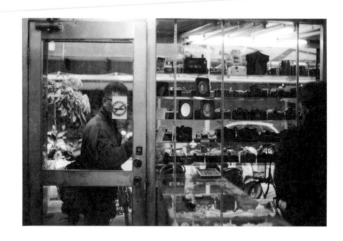

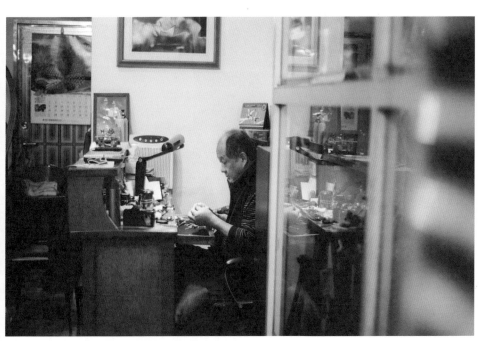

維修桌面亂中有序，老闆一坐下就馬上投入工作。

特別加萌：
店主小貓

約半年前，店裏多了一位新成員——哈蘇（Hassel），牠是一隻由動物義工朋友收養的流浪貓。在一個大雨滂沱的晚上，朋友經過一架車時聽到貓咪發出求救的聲音，才發現有隻小貓咪躲了在車底，於是便帶着牠回家照料。義工朋友家裏本來已經養了兩隻狗，所以哈蘇從小就與小狗作伴。不知道是否因此而特別活躍好動，沒有貓咪該有的傲慢和懶洋洋，她更加笑說可能哈蘇從小就以為自己是小狗呢！

很多人都知道哈蘇（Hassel）是個相機品牌。我們為牠取這個名字，因為這是一台我們很喜歡也很珍惜的相機，在底片相機中有着殿堂級的地位。所以也代表着，這位新成員在我們心目中也有很重要的位置。

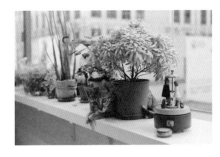

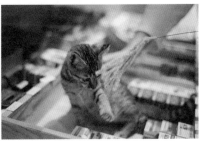

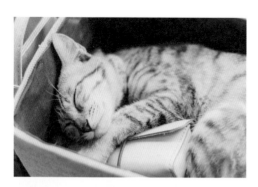

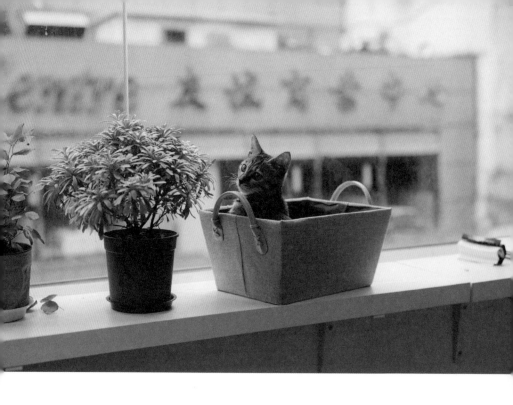

我一直很想在店內養貓，但始終菲林相機和配件很多，怕不太適合養小貓。因此我們也討論了很多次，到底應否養貓呢？一開始很擔心哈蘇會到處搗亂，但只要照顧好牠就可以避免意外發生，所以還是決定收養牠。接牠到店的第一天我特別緊張，由於店裏每天都有陌生人出入，很擔心會嚇怕牠。但意想不到，哈蘇很快便習慣店內的生活，是個好奇心很強的小女孩，甚麼事情都會主動參與，甚至和客人打成一片逗大家開心，令店裏變得更加有生氣。

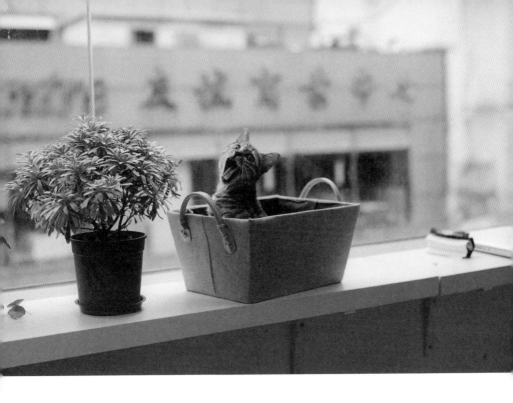

現在大家都習慣一來到便尋找哈蘇的踪影,更加有
很多客人會帶小禮物和零食給牠,牠也會乖乖的站
着給大家拍照,除了我很常拍牠,也多得客人為她
拍下成長的記錄,甚至有不少人表示羨慕哈蘇在這
個放滿相機的環境成長呢!

延 續 菲 林 攝 影 文 化

由開店第一天起，我們便有共識昭和相機店不只是一間買賣菲林相機的店，我們希望這是一個給大家交流的地方，能夠讓有共同興趣的朋友在這裏相聚聊天。遇有機會我們便會多舉辦活動，令更多年輕人接觸菲林攝影，延續菲林攝影的文化。

工作坊

在第一間店時因為空間有限，於是便問鄰近的小店借位置舉辦沖掃菲林工作坊，搬店後我們可在店內舉辦了。

相展

去年我們和尖沙咀誠品書店合作舉行了一場攝影展。籌備時間非常緊迫，只有兩星期時間去準備，更由於這是我們第一次籌備相展，內心非常焦急和緊張。這次舉辦的相展不是只有大師才能展出的相展，更是一個讓所有人都可以參與的活動，所以我們選了以即棄相機為題，因為這是一部簡單和普及的菲林相機，使用最基本的菲林相機去記錄身邊真實的一刻。短短兩星期內竟然收到過百份投稿，在展出的當天把所有照片都掛上牆時有一種莫名的感動，很多投了稿的朋友來到相展現場時，本來只打算看看其他人的傑作，沒想到竟然找到自己的生活隨拍，非常驚喜！即使是很平凡的照片，也是確確實實的生活啊。

幾個月後，我們在誠品太古店舉辦的相展「Why Impossible」更具挑戰性，籌備的時間更短，我們展出了八位攝影師的寶麗來作品。在寶麗來的世界有很多限制，溫度、藥水限期、環境光線等等，很多人覺得寶麗來很難控制，沒可能拍到滿意的照片，所以這次希望透過攝影師的作品向大家展示即影即有的可能性。

攝影團

秋天我們都會組團邀請大家跟我們一起去拍照，每次反應都很熱烈，一班人一起拍照更加有趣，有些是熟客有些是第一次見面的朋友，但只要一拿起相機大家都有說不完的話題，這些回憶和經驗都是這間店帶給我的意外收穫。

商場 Pop-Up Store

我們曾經在商場擺設了為期三個月的 Pop-Up Store，本來以為能向更多大眾推廣菲林攝影，後來發現原來在商場推廣比樓上店更加吃力，因為接觸的客人更多更廣，我們要花很多時間去解釋甚麼是菲林，很多人以為相機只是擺設，甚至乎面紅耳赤跟我理論為甚麼還要拍菲林呢。

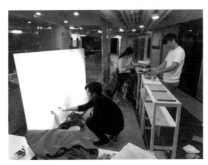

本地中古菲林市集

一年一度的中古相機市場能聚集到一
班資深的攝影發燒友，我們很榮幸有
機會參與這件盛事，同場有很多行家
和朋友，場面很熱鬧！

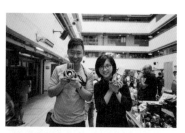

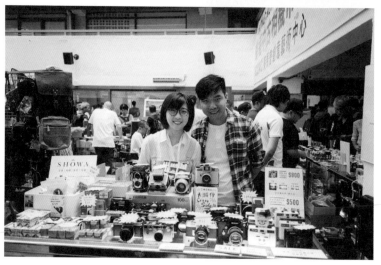

大學講座

我們時有受到本地大學的
攝影學會邀請參與講座，分
享菲林攝影的心得，看到許
多大學生對攝影很感興趣
都有點驚喜。

這兩年，老實說我們曾經有過無數次想放棄的念頭，每次遇到困難就好想說不如放棄吧，然後又硬着頭皮想辦法去解決。開店比起以前任何一份工作都要辛苦，無論精神上還是體力上都是百分百付出了自己，幾乎全年無休，有時候只能休息四小時，直至睡前一刻還在為工作煩惱；正因為這裏是自己建立的小店，每個細節都很上心。由搬搬抬抬、清潔打掃、設計推廣、介紹教學、客戶服務等等……這些就足以填滿我們所有的時間。這兩年，我們也結識了同樣熱愛攝影的朋友，得到客人的信任，接觸到更多更多的攝影知識，這些都是無法取代的經驗。每次回頭看我都覺得慶幸有撐過前面的困境。兩年時間對一間店來說還是個起步，比起資深的前輩我們還有很多需要進步的地方，我們希望以後能繼續走得更遠。

這只是我們的一個小總結。

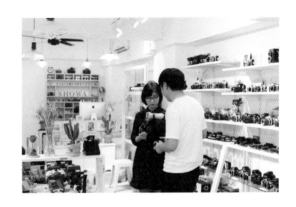

菲林相機
操作

沒有所謂最好的相機，
只有最適合你的相機。

相機介紹

很多人第一次接觸菲林相機都感到無從入手，新手應該如何挑選一部適合自己的相機呢？首先，要清楚自己的預算。基本上市面大部分菲林相機都是二手的，所以每一部的新舊程度一定有分別，價錢一般都反映了質素的高低。其次就是功能，需要全手動嗎？是否需要半自動模式如快門先決或光圈先決？喜歡多重曝光的功能嗎？然後就到選鏡頭，哪個焦距最適合自己呢？入門選機前，先認識一下關於菲林相機的各種規格。

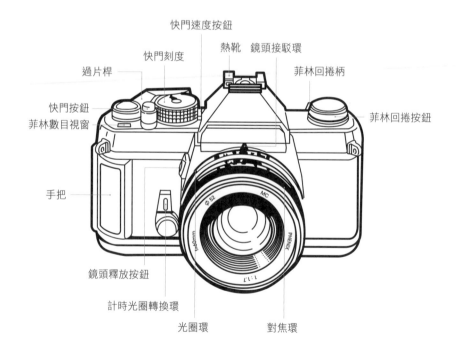

快門速度按鈕

快門刻度　　　　熱靴　鏡頭接駁環

過片桿　　　　　　　　　　　菲林回捲柄

快門按鈕
菲林數目視窗　　　　　　　　　　　菲林回捲按鈕

手把

鏡頭釋放按鈕

計時光圈轉換環

光圈環　　　　對焦環

01 | 菲林片幅

我們常聽說的「135菲林」和「120菲林」其實是片幅的尺寸。

「135菲林」是全片幅的菲林,是市面上最常見、最普遍的菲林,而且大部分菲林相機都是這個尺寸(35mm x 24mm)。一般可以拍攝24張、27張或36張,很適合新手使用,因為菲林價錢便宜,拍到的相片數量又多,是入門階段常用作練習的菲林片幅。

「120菲林」則是中片幅的菲林,一卷120的菲林放在不同相機可以拍攝到不同尺寸的成像,例如一般稱為「66」(6cm x 6cm)的正方形照片,還有「645」(6cm x 4.5cm)、「67」(6cm x 7cm)和「69」(6cm x 9cm)。在菲林長度不變的情況下,因應相機的大小,可拍攝的相片張數也會有所不同。120的片幅比135更大,畫質更加細緻。

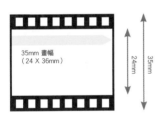

35mm 畫幅
(24 X 36mm)

24mm

35mm

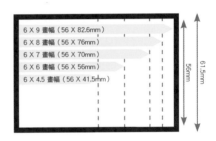

6 X 9 畫幅(56 X 82.6mm)
6 X 8 畫幅(56 X 76mm)
6 X 7 畫幅(56 X 70mm)
6 X 6 畫幅(56 X 56mm)
6 X 4.5 畫幅(56 X 41.5mm)

56mm

61.5mm

02 | 感光值

感光值(ISO)、光圈和快門是三個互相緊扣的重要條件,ISO會影響光圈和快門之間的數值。每卷菲林都一定會標明感光值,所以記得每次換菲林時都要調整一次相機上的感光值刻度。不過要注意,愈高感光值便愈多雜訊,相片會愈多顆粒,特別是陰影部分更加明顯。以前的菲林選擇較多,所以菲林相機上的ISO按鈕的範圍較廣,但現在的菲林大部分為ISO 100至400,選購菲林時也建議晴天戶外可選用ISO 100 ,陰天或室內可選用ISO 400或以上。

ISO 100

ISO 200

ISO 400

ISO 800

03 | 光圈

光圈就好像是相機的眼睛，光圈愈大吸收的光愈多，照片會更加光；相反光圈愈小，相對進入的光便會較少。這個原理聽起來非常簡單易明，但當配搭起光圈數字和實際拍攝時，很多新手便會感到混亂。因為光圈大小與數字是相反的，大光圈的數字較小，數字愈小光圈愈大，例如：f/1.4、f/2.8 或 f/4 光圈；相反小光圈的數字便會較大，例如：f/8、f/16、f/22。

淺景深：F/1.8

深景深：F/11

經常有客人問：「如何能拍攝到前清後矓的效果？」我們稱這為「景深」，淺景深是指相片中清晰的範圍較短，能夠突出主體。要設定為淺景深需要調到大光圈（即光圈數字較小），如果你想拍風景時整個畫面都清晰，就需要將光圈調小（即光圈數字較大）。但調光圈時會相對影響快門的速度，所以明白光圈的概念後我們再看看快門。

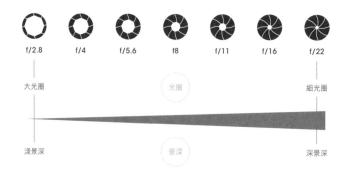

04 | 快門

快門跟光圈一樣會影響一張照片的吸收光線量，快門是在菲林前面的一道門。快門速度是決定開放這道門的時間，快門愈快曝光時間愈短，照片吸收的光便會少一點。雖然數碼相機已發展到很高速的快門速度，但一般菲林相機最快 1/1000 秒，其實已經很足夠，部分相機例如 Nikon FM2 更可達 1/4000 秒，在當年來說已經是相當厲害。

4.1 / 安全快門

即是使用這個快門速度可拍出「不手震」的照片。要計算安全快門其實只需知道鏡頭焦距，就可用「1/ 鏡頭焦距」計算出最接近的安全快門。例如當你使用 50mm 的鏡頭時，安全快門就是 1/50 秒，只要使用 1/50 秒以上的快門速度，便不會手震。

4.2 / 手動快門

B 快門即是手動快門，你可以自定快門速度，加上快門線後可以作長時間曝光用途，即是曝光多少秒也可以，不過緊記要配合腳架使用，否則是一定會手震的。

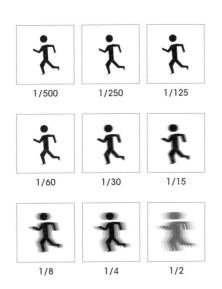

快門概念看似操作簡單，但應用起來其實絕不單一，可以拍到很多樣化的照片。例如高速快門可以把時間定格在很短時間，用於拍攝跳躍的動作或活潑好動的小朋友和動物等。慢快門則可記錄長時間的光影，例如拍攝光繪或夜景的燈光，所以靈活應用便能拍到很多元化的照片。

了解過感光值、光圈和快門這三個最重要的元素便能更易掌握菲林攝影，三者需要互相配合才可得出最佳的曝光值！

05 | 對焦

大部分菲林相機都是手動對焦的，常見的對焦方法有以下幾種：

5.1 / 裂像對焦

裂像對焦是最常見及易上手的對焦模式，觀景窗內有一個圈，上下圈會一分為二，只要把上下影像合併起來便能成功對焦。這種對焦方式對於戴眼鏡的用家如我來說真是十分方便，特別是夏天時，天氣太熱眼鏡容易有霧氣，裂像便是一個快而準的對焦方式。不過缺點就是每次都要把物件放在中間對焦，然後再移開至理想中的構圖。

5.2 / 稜角對焦

稜角對焦也需要把物件放在觀景器的中間位置，但不是以裂開的影像為對焦準則，而是以稜角顯示，對不了焦便會佈滿稜角，對得準確就會清晰沒有稜角。

5.3 / 疊影對焦

所有連動測距相機（Ringer finder）都是疊影對焦的。畫面中間會有一個淡黃色的影像分影，將兩個畫面疊起來便能對焦，但要留意連動測距相機的觀景器所見畫面和真像不是完全一樣的，會有少少偏差。

5.4 / 磨沙對焦

磨沙對焦就是整個畫面以磨砂屏來顯示能否成功對焦，如果清晰便即是成功對焦，跟裂像和稜角對焦比較起來就是不需要中間對焦，可以直接看構圖對焦。

06 | 測光

最早期的菲林相機大部分都沒有測光功能，要靠經驗或目測現場環境光線去測光。但現在我們手中的菲林相機其實都有內置測光功能，不過由於經歷多年，測光機械可能會老化，新手可以用電話下載免費測光應用程式檢查功能是否正常，若檢查過相機的測光正常後，便可以依賴相機的測光功能，這樣拍照便方便得多了！測光的顯示方式有很多種，例如 Minolta 的 X 系列都是以 LED 燈顯示，Canon AE1 則是用指針。

6.1／全機械菲林相機

在選購菲林相機時經常遇到一個問題，到底應該選全機械相機或是有電子快門的菲林相機？機械相機是指相機不需要靠電也可以運作，主要是在穩定性上有優勢，所以一般會比電子相機更加耐用。特別是當遇上極端天氣，例如下雪的低溫環境，也不擔心因為耗電太快，沒有電池而無法使用相機；即使出現問題只需要更換零件就可以。不過因為需要自定光圈和快門，如果新手對光圈快門沒有概念或沒有信心時，就要下載免費測光應用程式配搭使用。

6.2／電子自動菲林相機

電子菲林相機較後期才面世，一般都設有自動曝光模式，例如「A 模式」光圈先決、「S 模式」快門先決或「P 模式」全自動光圈快門，使用起上來更加方便易用，也更適合新手。新手可以一邊操作一邊熟習菲林相機運作，由淺入深去使用，操作上比起機械快門要先測光再手動調節光圈和快門能更快拍照。至於電池則問題不大，大部分相機的電在市面上仍然很易可以買到，去旅行時多帶幾粒後備電就更加安心。

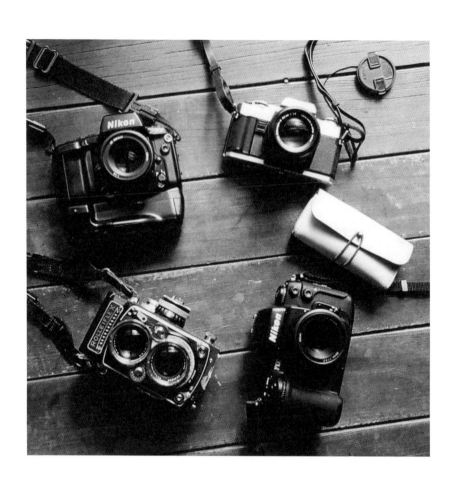

最 適 合 我 的 相 機

由於對焦和測光都有不同的顯示方式，其實無論你選用哪種，最重要都是適合自己。每個人的習慣都不一樣，不需要太在意網上的評論，始終每部相機都各有特色，並沒有所謂最好的，只有最適合你的。就如大部分人覺得裂像對焦最易使用，新手一試就明白，但我遇過有客人眼睛有散光，需要使用磨沙對焦才能拍照。另一個例子是有些客人有遠視，測光指針的指示太近以致看不清楚，所以要選用「＋／－」符號的測光顯示；所以大家選購菲林相機時，我會建議除了看網上的文章外，也要親自挑選，實實在在把相機拿上手試用過才知道是否適合自己。

老實說，菲林照片的成像質素不會受不同牌子的相機機身影響，重點是菲林、鏡頭和沖掃工藝，所以重點不在選甚麼牌子的相機，最重要是捧在手上覺得順手和易用。

經典相機

當你把拍照過程放慢，
會發現鏡頭下每個畫面都變得很重要。

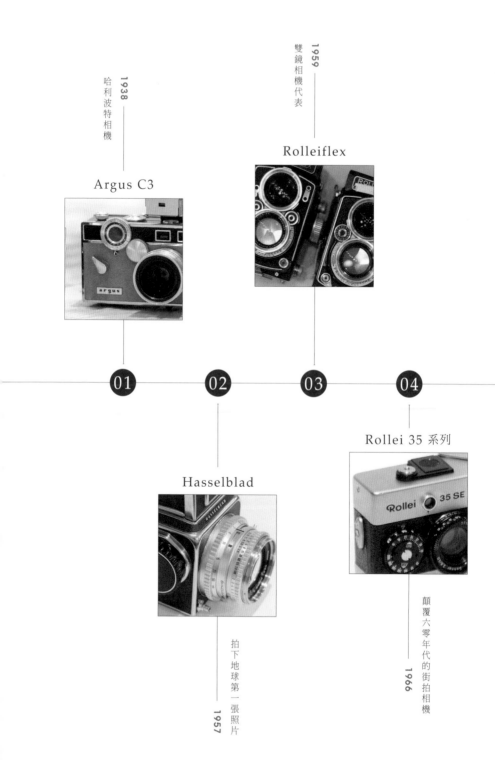

1938
哈利波特相機

Argus C3

1959
雙鏡相機代表

Rolleiflex

01 02 03 04

Hasselblad

拍下地球第一張照片

1957

Rollei 35 系列

顛覆六零年代的街拍相機

1966

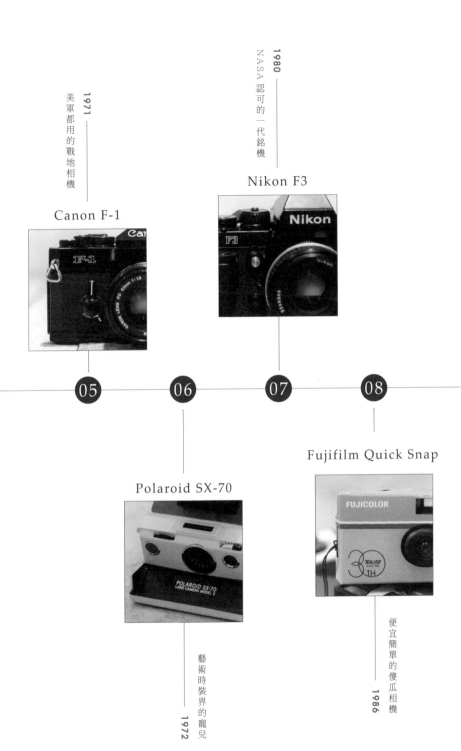

1980
NASA 認可的一代銘機

1971
美軍都用的戰地相機

Nikon F3

Canon F-1

05　06　07　08

Fujifilm Quick Snap

Polaroid SX-70

藝術時裝界的寵兒

1972

便宜簡單的傻瓜相機

1986

01 │ Argus C3

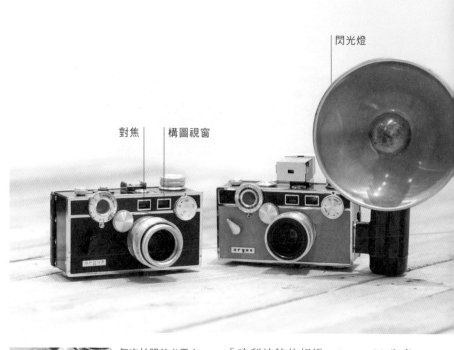

閃光燈

對焦　構圖視窗

每次拍照前必需向下拉黑色手掣，按下快門後便會自動回彈，要注意右手不要擋到手掣。

快門最快能調到1/300秒，但注意當快門低於1/50秒時會手震。

「哈利波特的相機」Argus C3生產於三十年代末，也是第一部最暢銷的菲林相機，外表四四方方像一塊磚頭，所以也被稱為「磚頭相機」。若要數最能體會到「慢活」的相機非它莫屬，全手動操作：手動過片，手動回片，對焦屏是一個小小的觀景窗，快門更加需要手動上鏈。很難想像一部如此笨重的相機，不但連續生產了接近二十年，到今時今日依然很受歡迎呢！大概是因為喜歡這部相機的人

哈利波特相機

(info)

生產年份 Years 1938-1957
光圈 Aperture F/3.5-F/16
快門 Shutter 1/10-1/300
模式 Mode M 全手動

也很享受「慢活」的拍照過程，當你把拍照過程放慢，便會發現鏡頭下每個畫面都變得很重要，並能感受到更多。

另一個吸引我去使用這相機的地方，是它的中古鏡頭。用這台相機拍攝的散景會有「旋轉」效果！並不是所有相機都能做到這效果，由於以前的光學技術未夠完善，所以拍出來的散景會有旋轉感，隨着科技愈來愈進步，這個「缺憾」也得到修正。然而，Argus C3 的旋轉感卻成為一種可一不可再的經典風格，想不到現在這種缺點會成為一種特色。

順帶一提，拍攝重曝相片操作也很簡單，由於是手動過片的相機，只要拍完一張照片後不過片再拍攝一張便能做到重曝效果，創作更多有趣的畫面。有時候忘記了過片，沖曬時才發現有幾張照片疊在一起，成為另一個新的構圖，感覺好好玩！

不過老實說，可能習慣了使用後期生產的菲林相機，這台機械感重的磚頭相機的確是比較笨重，而且由於當時的機身設計並不講求人體工學，沒有考慮到拿上手的感覺，按下快門掣時手指很容易會遮擋快門手掣，令部分照片有手震的情況，這點是拍攝時必須要注意的地方哦！

「哈利波特的相機」Argus C3 生產於三十年代末。

實 拍 示 範

Argus C3
Portra 400

實 拍 示 範 小 貼 士

調到最大光圈時散景有旋轉效果。

02 | Hasselblad 500C

拍照時記得要把
「豆腐刀」拔起

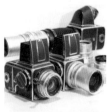

Hasselblad 有多款配件，無
論觀景窗、過片把手、菲林
背、鏡頭等都有很多選擇。

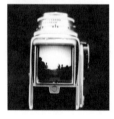

從觀景窗看到的畫面是更加
立體和細緻，看着也是一種
享受。

拍下地球第一張照片



生產年份 Years	1957-1970
光圈 Aperture	視乎不同鏡頭
快門 Shutter	B-1/500
模式 Mode	M 全手動

在菲林相機的世界，一台經典的相機可以暢銷幾十年，機皇地位依然不會改變。最經典的不得不提阿波羅計劃事件！Hasselblad 於 1968 年參與了升空計劃，記錄了阿波羅計劃的珍貴畫面，還拍下地球的第一張照片。可惜為了減輕火箭的重量，盡量乘載從月球採集到的石頭樣本，於是回程時需要把相機掉到太空，只能帶回菲林，所以網上一直流傳太空有十二台 Hasselblad 的有趣說法。

Hasselblad 的配搭很多變，基本上相機所有結構都可以自由更換組合。機身、鏡頭、觀景窗、菲林倉、過片桿和眼平腰觀景台等。Hasselblad 500C/M 的可切換對焦屏、1/500 的鏡間快門和可以在任何速度下與閃光燈同步之功能，也奠定了專業攝影機 Hasselblad 的龍頭寶座。

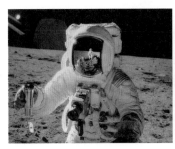

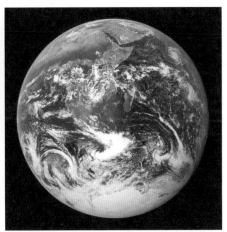

第一張從太空中拍到的地球照片，是在 1972 年由阿波羅 17 號用 Hasselblad 拍攝的，正是太空人手持的登月相機。
Photo credit: NASA

實拍示範

Hasselblad 500C
Pro 400h
Portra 160
Ektar 100

03 | Rolleiflex 2.8E2

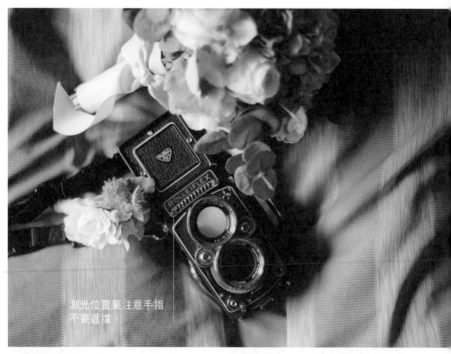

測光位置要注意手指
不要遮擋。

觀景窗內有一條條
的格線,構圖時可
以參考垂直和水平
比例。

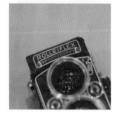

Rolleiflex 使用
Selenium Cell 測光,
不需要電池也可以
運作,非常方便。

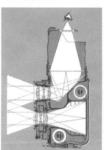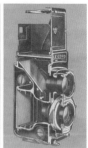

操作原理:
上面是觀景器,可以構圖及對焦,下面是
拍攝的鏡頭。

雙鏡相機代表

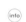 info

生產年份 Years	1959-1960	
光圈 Aperture	F/2.8-F/22	
快門 Shutter	B-1/500	
模式 Mode	M 全手動	

Twin-Lens Reflex 全名為雙鏡頭反光鏡取景照相機,若要數雙鏡反光機不能不提德國 Rolleiflex。作為雙鏡相機的代表,Rolleiflex 在 1929 年便開始生產,為攝影界帶來新的衝擊,自此德國其他廠及日本等相機廠都相繼推出雙鏡相機。機身前有兩枚鏡頭,上面是觀景器,可以構圖及對焦,下面是拍攝的鏡頭。要注意一點就是拍照時如果手指遮擋了下面鏡頭,從上面的觀景窗是看不出來的,所以要特別注意按快門時,不要擋到鏡頭!而且從觀景窗看到的畫面是左右相反的,想拍出水平和垂直的構圖就要多加練習了。第一次使用中片幅的新手或會認為雙鏡相機很重,但其實只要比較

過其他中片幅相機,如 Hasselblad 或 Pentax67 等,或許你就會改觀。而且雙鏡相機很好操作,光圈和快門調整容易,操作十分人性化,新手拍幾卷菲林也能上手。

經常聽說「使用雙鏡相機是一種享受」,只要操作過便會明白這個說法。從觀景器中預覽到的畫面比一般 135 相機立體得多;而且由於沒有反光鏡的部分,拍照時的快門聲低調,同時也減低了震動。除了知名的 Rolleiflex,還有一系列入門級適用、價錢親民的 Rolleicord,如果想入手雙鏡但預算有限可以考慮 Rolleicord 或 Yashica 系列,性價比較高。

實拍示範

Rolleiflex 2.8E2
Portra 400

04 │ Rollei 35 系列

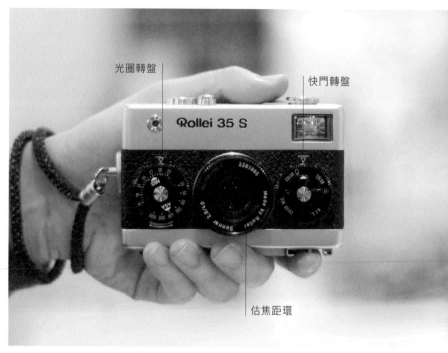

光圈轉盤

快門轉盤

Rollei 35 S

估焦距環

Rollei 35 有多款型
號,每部主要是鏡
頭光圈及測光有
改變,唯一不變的
是全系列都需要
估焦距的。

功能超齊全,背
面和底部有不同
的按鈕。

這台小巧精緻的相機 Rollei 35 來頭
一點都不簡單!不要看它只有手掌心
大,很多客人誤會這是半格相機,其
實卻是德國名廠旗下的 135 全片幅
相機。於上世紀六十年代生產,當時
鏡頭採用蔡司鏡(Carl Zeiss),由
Rollei 的首席工程師 Heinz Waaske
設計,他早於六十年代初便開始畫
草圖,但不被當時的雇主接納,直到
1966 年才受到 Dr. Peesel 賞識,正
式發行 Rollei 35。當年這台相機顛覆

顛覆 60 年代的街拍相機

生產年份 Years	1966-1982
光圈 Aperture	F/2.8-F/22
快門 Shutter	B-1/500
模式 Mode	M 全手動

了以往的設計，將舊有操作模式都改過來成為一台劃時代相機。而且，Rollei 是家一直以生產中片幅為主線的公司，首次研發 135 片幅相機就有革命性突破很令人佩服，真想活在那個百花齊放的六七十年代啊！短短十多年間就有大量各具突破性的相機面世，在今時今日接近停滯的數碼相機市場，有大突破是件不容易的事。

其中一個很獨特的設計就是——操作這台相機時一定要按步驟進行。按下快門前必需把鏡頭完全延伸出來，逆方向把鏡頭鎖上，才可以開始拍照。拍完照收起鏡頭前，則要拉一下過片桿，逆時針轉動鏡頭，才可以把鏡頭收起。

早期的 Rollei 由德國製作，鏡頭前印有「Tessar 40mm Carl Zeiss 」等字眼，後來搬到新加坡製作，加上專利到期，所以鏡頭上都改為「Made by Rollei 」，其質素和設計不變。雖然歷史和背景都令人着迷，不過有一件最令人頭痛的是——Rollei 35 需要估焦，即是需要自行估算相機和拍攝物件的距離，剛開始時我會以一扇兩米高的門作為標準，預算每個距離大約要多少門。如果想對焦更加準確，你也可以把光圈調到 5.6 以上，增加成功對焦的範圍，或者拍風景時直接調到無限遠距離，那就一定能成功對焦了！

這種輕巧的小相機最適合用作街拍，機身細小易於收藏在口袋，不容易被路人發現，所以有一陣子我經常帶着 Rollei 35 在街上亂拍。由於它是估焦的相機，拍照時不需要在視窗中確認對焦準確，設定好焦距後就可以任意盲拍，每次都會帶來驚喜！

實 拍 示 範

Rollei 35s
Rollei 400S

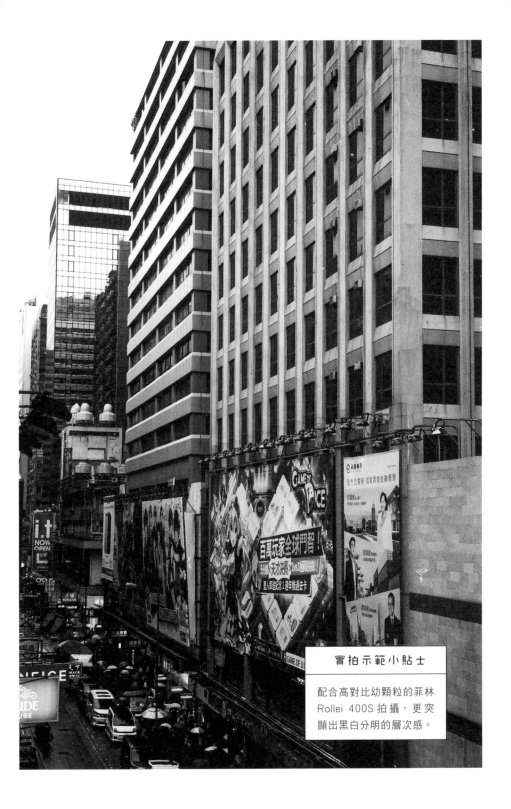

實拍示範小貼士

配合高對比幼顆粒的菲林 Rollei 400S 拍攝，更突顯出黑白分明的層次感。

05 | Canon F-1

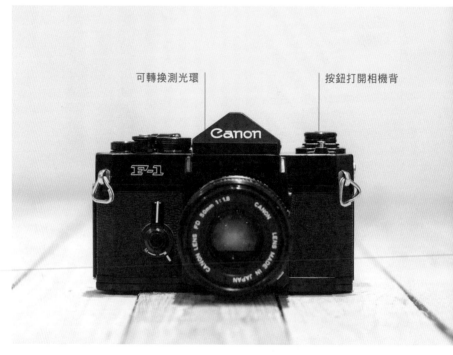

可轉換測光環　　　　　　　按鈕打開相機背

Canon 曾生產過多款 F-1 版本，除了較知名的 New F-1 還有奧運紀念版、50 周年紀念版、橄欖綠版等，全都是 Canon 的經典。

菲林相機上的 Canon Logo 非常簡潔懷舊，也是一大吸引之處。

若此文章以「Canon F-1 ——能救你一命的菲林相機」為題命名絕不誇張。在 1989 年菲律賓馬尼拉動亂中，Canon F-1 確實曾為一個戰地記者擋了一口狙擊步槍子彈。這台相機生產於上世紀七十年代初期，那時正值新聞攝影全盛時期，菲林相機仍未算是大眾化的產品，多數用於新聞及紀實攝影等專業用途。Canon F-1 可配備自動過片器，若新聞工作上遇到需要連拍的突發情況就能捕捉當下細節，

美軍都用的戰地相機

生產年份 Years	1971-1976
光圈 Aperture	視乎不同鏡頭
快門 Shutter	B-1/2000
模式 Mode	M 全手動

不會因為過片而錯過任何一秒。時至今日，外置自動過片器則顯得有點過時，因為菲林相機已很少用於工作用途，即使使用攝影師亦會選擇設有內置自動過片功能的相機，所以外置過片器就更顯得又笨重又麻煩了。另一方面，菲林相機已成為一種悠閒玩意，閒時拍照需要手動過片也不算是件麻煩事吧。

作專業攝影用途的相機不容許出錯，各家相機品牌都有推出頂級的純機械相機，Canon F-1 就是其中一個代表作。當時 Canon 和 Nikon 在專業攝影市場競爭相當激烈，Nikon 有壓倒性優勢足以壟斷市場，於是 Canon 花了五年時間研究 F-1，甚至設定目標客戶為戰地記者，相機快門可以打十萬次，工作環境可達零下三十度超低溫至六十度高溫，是一台非常堅固的菲林相機；甚至連美國海軍都有向 Canon 訂了一批 F-1 在戰地時用，是真正的戰地相機。

F-1 有兩代，F-1 和 New F-1；前者為全機械機、最高快門 1/2000S，後者配合 AE Finder。F-1 是當年很多人的 Dream camera，也有客人和我們聊天時說因為年輕時買不起，到了現在才買下一了當年心願呢。

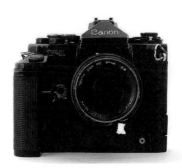

子彈貫穿機身，留下了戰地痕跡。

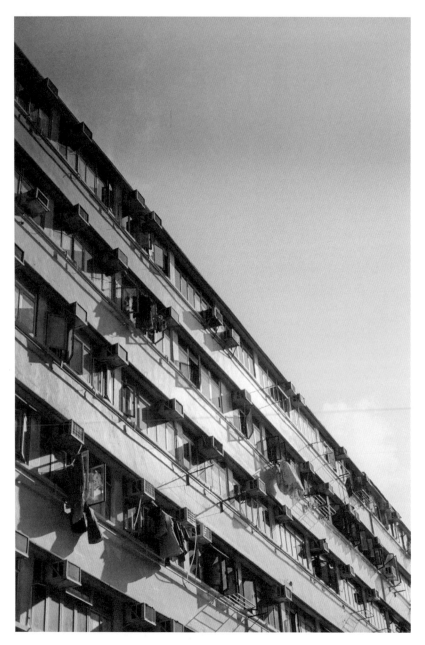

實拍示範

Canon F-1
Proimage 100

實拍示範小貼士

Canon F-1 隨時可以拆頂成為腰平相機，拍小朋友和動物的視角剛剛好。

06 | Polaroid SX-70

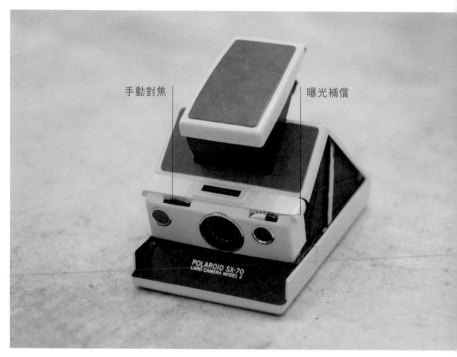

手動對焦　　　　　　　　　　　　曝光補償

Polaroid SX-70 有多個不同型號，有些更配備聲納對焦系統，非常實用。

後面就是觀景窗，只要向後拉左邊的銀桿就可以摺起相機。

藝術時裝界的寵兒

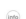

生產年份 Years	1972-1977
光圈 Aperture	F/8-F/22
快門 Shutter	14 秒～ 1/175 秒
模式 Mode	P 全自動

「寶麗來即影即有」相信大家都有聽過，但卻未必有拍過！通常聽到拍寶麗來（Polaroid）的反應有兩個，第一個是「相機很酷啊！」，第二是「相紙停產了嗎？」。於 1972 年投產的寶麗來 SX-70 曾經風靡一時，主要深受藝術和時裝界支持，但由於研發成本高，而且市場定價對大眾來說太高了，往後幾年寶麗來的股價一直不升反跌……其後為了令更多人能接觸到即影即有，寶麗來推出了各種較便宜的簡化版。

摺疊式的設計是 SX-70 的標誌，經典的造型除了有型，其實還非常耐用且易於收納。可惜 Polaroid 最後都敵不過數碼時代的考驗，相機相紙面臨停產，公司最後也要宣佈破產。相紙停產後便由 The Impossible Project 重新投入生產，所以大家不用再擔心相紙會不會停產，盡情使用 Impossible 團隊研發的新相紙吧！

即影即有的操作很簡單，但要拍得一張完美的即影即有也不容易。最重要是把相紙保存好，一般保存時要把相紙放在冰櫃中，以低溫儲存相紙，這樣可以確保藥水品質穩定。拍照前從冰櫃取出後不要馬上使用，等待相紙降到室溫拍攝才能拍到最合適的色溫。太冷的環境相紙會偏藍藍的冷色調，潮熱的地區會攝得黃黃的暖色調。所以要注意保存方法，才能發揮相紙最好的效果！

實 拍 示 範

/

Polaroid SX-70 Sonar OneStep

實拍示範小貼士

寶麗來相紙必需保存在冰櫃低溫的
環境，令藥水保持較佳質素。

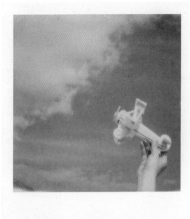

Photo By Ming Chan

07 | Nikon F3

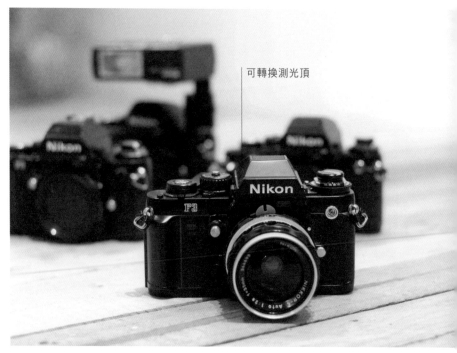

可轉換測光頂

Nikon F3 最搶眼的一定是手握上的紅線,這是當年 Ferrari 的設計師留下的神來之筆,從始更加成為了 Nikon 的識別。

有些 F3 會寫上了 HP 的字眼,這是個很貼心的設計,為了戴眼鏡的人可以更加易看到觀景窗的內容。

NASA 認可的一代銘機

生產年份 Years	1980-2002
光圈 Aperture	F/1.8-F/22
快門 Shutter	B-1/2000
模式 Mode	A 光圈先決 + M 全手動

近年 Nikon 最受歡迎的菲林單反相機該是 FM2，詢問度極高。然而，最吸引我的是 Nikon 最後一台手動相機──1980 年面世的 F3。此機在當年已經大受歡迎，一直生產了二十年至 2002 年終於停產，期間改良了幾個型號包括：F3HP、F3H、F3P。

F3 是 Nikon 第一台委託意大利法拉利名師參與設計造型的相機。這台相機有一個明顯不同的風格，就是加上了紅色的識別線條。同時 Nikon 將 F3 改良後，也得到美國太空總處（NASA）認可，成為第一台得到美國官方認可的相機，証明 Nikon 在當時的專業相機地位超然。作為一台專業的菲林相機，F3 具備了很多貼心的功能：可拆除底測光頂，觀景台內同時可以看到光圈、快門和曝光補償，觀景器內的燈設開關，可鎖定曝光，具反光鏡預升、景深預視、多重曝光等功能。整台相機由造型到功能上都近乎完美，絕對是值得收藏的一代銘機！

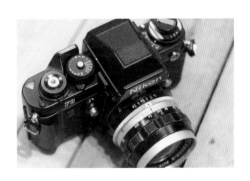

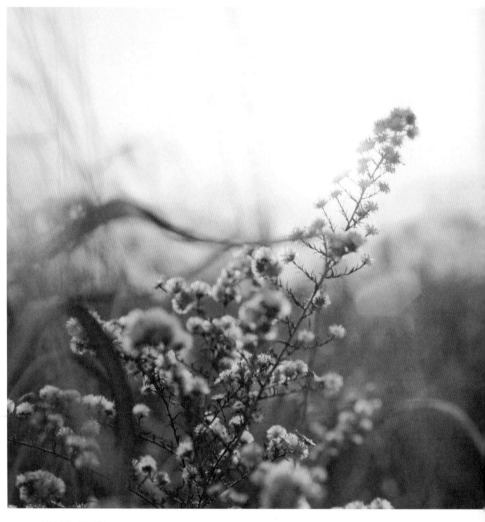

實拍示範

Nikon F3
Premium 400

實拍示範小貼士

F3 有 AE Lock 功能，在光線對比強
烈的環境可以先鎖定曝光值。

08 │ Fujifilm Quick Snap

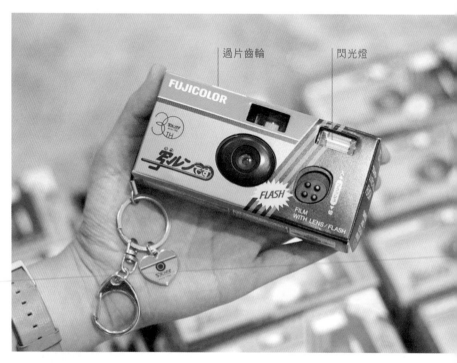

過片齒輪 閃光燈

在日本，沖掃店會回收使用過的即棄相機，非常環保。

每部限量版即棄相機都附送一個精美鎖匙扣，而且是隨機款式，特別吸引。

2016 為富士 Quick Snap 相機面世三十周年，於是富士參考了初代即棄相機造型，限量生產了復刻懷舊版本，在香港旋即捲起熱潮。很多年青人在這幾年才第一次接觸到即棄菲林相機，但其實即棄菲林相機發行於 1986 年。當年不是每個家庭都能負擔菲林相機，攝影是高消費的玩意，即使有相機，都未必有專業的攝影技巧。

便宜簡單的傻瓜相機

info

生產年份 Years	1986
光圈 Aperture	F/10
快門 Shutter	1/125
模式 Mode	P 全自動

富士生產的 Quick Snap 其實就是一台便宜的「傻瓜相機」，只要一機在手任何人都可以操作，不需要很複雜的技巧或者很講究的操作。

這相機以一個大眾都能負擔的價錢發售，內置閃光燈及一卷菲林，拍完後直接交給沖掃店就可以，就是如此簡單！除了富士，還有很多其他品牌都有生產即棄相機，當中少不了柯達、AGFA、ILFORD 等等⋯⋯常有客人問這些牌子的即棄相機拍出來有分別嗎？老實說分別不大，硬要分類的話，我認為富士偏冷色調，柯達較為溫暖柔和，AGFA 是鮮艷亮麗的代表，ILFORD 的黑白即棄分為 XP2 及 HP5 兩種底片，XP2 灰階較多，可用 C41 藥水沖掃，快捷方便，HP5 黑白分明更是黑白迷的最愛！構造簡單，光圈快門固定，鏡頭也同樣是由膠片組成，但你也不要期望能拍出大光圈的淺景深效果，要特別注意的是室內使用時一定要開閃光燈，這是新手最易忽略的一點。

雖然是一台傻瓜相機，但卻可拍出無數精彩的一刻，很多客人和我們分享拍到的照片時都令我們十分驚喜！為了讓更多人能分享到拍即棄相機的喜悅，我們在尖沙咀誠品舉辦了一個作品展，在短短兩星期內竟然募集了過千張照片！當中除了有很精彩的作品，也有更多投稿者最真實的生活照，我們都有刊登出來，因為這才是生活，這才是拍照要記住的一刻。沒有高端的攝影器材，沒有複雜的技巧，大家都是在生活中按下快門，便拼湊出這一面滿滿的生活照片牆，這種感覺是用其他相機模仿不來的。

Photo by @WilsonLee

Photo by @WilsonLee

Photo by @pilablewai

Photo by @leechungkwo

Photo by @padd414

Photo by @arulau

Photo by @yeungmy

Photo by @crystal

實拍示範小貼士

所有即棄相機都較適合戶外使用，
在室內拍攝時一定一定一定要開閃
光燈！

菲林風格

相機只是一個機械、一個拍攝工具，
菲林才是影響照片風格的一個關鍵。

20款
各有特色的
菲林風格

選好相機和鏡頭後，來到最重要的關鍵就是選菲林。我經常跟客人說相機只是一個機械、一個拍攝工具，菲林才是影響到照片風格的一個關鍵，再加上你的個人想法和構圖照片才會有靈魂和內容。菲林會直接影響到照片的色調，近幾年陸續聽到菲林停產的消息，每次都讓人感到好可惜，一些菲林因為愈來愈少人使用而無奈面臨停產或減產，菲林選擇於是愈來愈少。面對林林總總的菲林，我們應該如何入手呢？

首先最基本要認識菲林盒上的感光值
（ISO）。每盒菲林上一定會列明感
光值作參考，菲林相機上的感光值設
定一般都很闊，由 ISO 12 至 3200
不等，但市面上的菲林則以 ISO 100
至 400 較為常見。ISO 100 是較低
的感光值，適用於日光的好天氣，
ISO 400 或以上的感光度較高，可以
用於陰天或室內的環境。選購菲林時
要考慮拍攝時的環境和天氣。

另外一個常見的現象是，很多人會因
在網上看到其他人用某菲林拍的照片
而選購某款菲林，但其實每個拍攝環
境的光線和溫度等等都會輕微影響到
菲林的發色（即色彩還原），特別是
不同國家和店舖沖掃的藥水、設備、
掃描器都會影響到菲林的質素。所以
要注意以下提到的菲林介紹只是一個
參考，最後拍攝出來的成像和風格還
是要視乎個人的發揮，多拍自然能找
到自己最喜歡的風格！

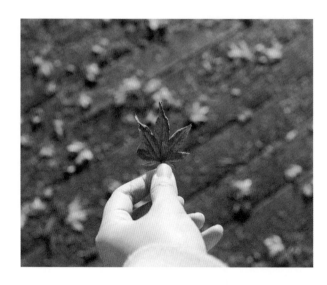

#01

AGFA Vista
200 / 400

對比度　飽和度　顆粒

這款菲林我們常會推薦新手客人使用，價格便宜，可以大大減低拍攝的成本，適合作為平日隨拍的常用菲林。Vista 的色彩較為鮮艷濃色，色彩飽和度也較高，顆粒也有點粗糙。

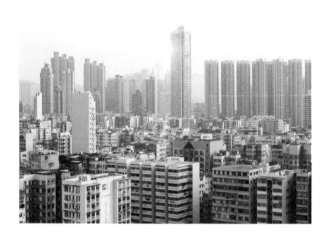

#02

Kodak ColorPlus
200

對比度　飽和度　顆粒

ColorPlus 也是一款便宜的平價菲林，感光度只有 ISO 200，適合在大白天拍攝，若照常設定為 ISO 200 相片會輕微曝光不足，我會建議將相機的感光度調為 ISO 100 拍攝更為理想，色調偏暖及鮮色。

#03

Kodak Ultramax 400

對比度　飽和度　顆粒

這款菲林在市面上很常見，是可以在大部分沖掃店買到的菲林，因為價錢合理發色鮮艷偏暖，所以也有很多支持者，稍為不完美的是顆粒有點粗糙。

#04

Kodak Ektar 100

對比度　飽和度　顆粒

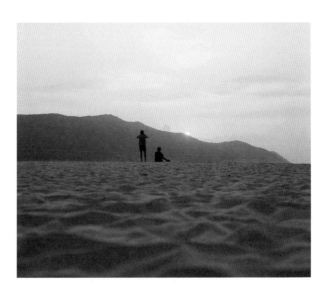

如果你喜歡幼顆粒的畫質這款菲林就好適合，這款菲林自稱為世上最幼顆粒的負片，甚至很多人覺得顆粒幼得不像菲林。對比及銳利度也很高，用來拍攝旅行的風景一定不會讓你失望，但用作拍攝人像的話對比度則似乎太高了。

#05

Kodak Portra
160 / 400 / 800

對 比 度	飽 和 度	顆 粒
●	●	●
●	●	●
○	○	○
○	○	○
○	○	○

Portra 擁有很多支持者,因為色調溫暖柔和,很適合用來拍攝人像作品。而且寬容度較大,顆粒幼細,能拍攝到細緻自然的畫面。Portra 為具專業質素的菲林,表現非常穩定,很少出現偏色的情況,所以也很適合拍婚禮、畢業禮、旅行等等重要的場合。

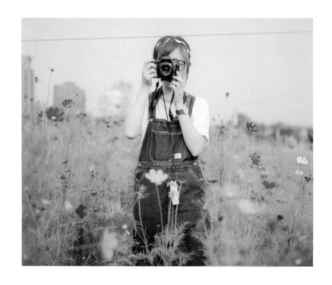

#06

Fuji Pro400H

對 比 度	飽 和 度	顆 粒
●	●	●
○	●	●
○	●	○
○	○	○
○	○	○

這是富士的專業負片,也是很多日本攝影師的常用菲林,我對這菲林的第一感覺是很貴,只有旅行時才捨得購買,但用過後也終於明白為甚麼這菲林如此受歡迎——照片有一種冷冷的色調,粒子幼細帶一點清新自然的風格。

#07

Fuji Natura 1600

對比度　飽和度　顆粒

2005 年 3 月才推出的彩色負片，是為了超大光圈月光機而生產的菲林。賣點就是色彩自然，能夠在低光環境下拍出最真實的光線，減少使用閃光燈帶來的強光。我也是因為這原因而開始使用這菲林，結果沒有令我失望，果然能捕捉室內和晚上最美的一刻。

#08

Color Implosion 100

對比度　飽和度　顆粒

要形容這個菲林用四個字就可以概括：「藍調粗粒」。但注意，這裏提到的藍調不是小清新風格的自然色系，反而是帶有懷舊風的青藍色調，低感光度 ISO 100 卻擁有如同 ISO 1600 般的粗顆粒。有興趣的朋友一定要試試，傳聞產量已愈來愈少，更加一度傳出將會停產的消息。

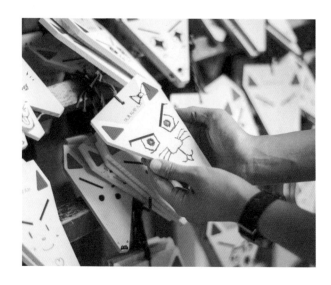

#09

Tudor Color
XLX 200

對比度　飽和度　顆粒

這是在日本生產的英國菲林品牌，老實說我喜歡上這菲林是因為它的白色盒子很吸引。這菲林一早已停產，市面上的存貨都是已過期的，但依然能保持不錯的色感，色調淡淡的，唯獨紅色會較為鮮艷。但注意因為已過期了一段時間，所以需要過曝一級來拍攝，即設定為 ISO 100。

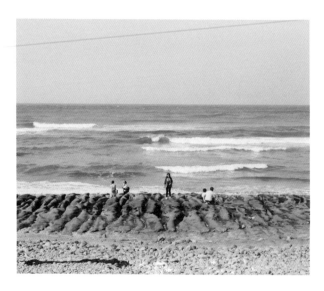

#10

Fuji 業務用
100 / 400

對比度　飽和度　顆粒

很多人因為包裝盒上的日文字而誤以為能拍到很「日系」的風格，其實並不是。業務用是指這是當年生產給業務拍攝使用或國民常用的菲林，顯色穩定沒有特別色調，價錢便宜，而且有 24 張及 36 張供選擇，偏淡和偏綠色調，拍攝風景也不錯，感覺特別翠綠。

#11

Kodak Pro Image

對比度　飽和度　顆粒

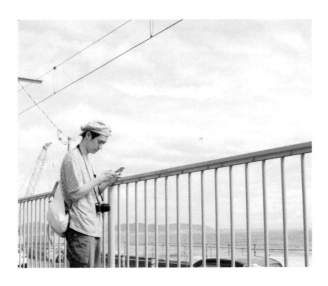

上文提及我很喜歡 Protra 的色澤，但價錢有點貴，平常會使用較便宜的 Pro Image，雖然價錢便宜，質素卻絕對有保證！適用於好天氣，不但顯色柔和，顆粒幼細，畫面清晰細緻能拍到皮膚最自然的色調，推薦給喜歡 Kodak 的朋友。

#12

電影菲林

對比度　飽和度　顆粒

電影菲林比一般負片多一層石墨，這層石墨是為了使電影底片在錄影及放映時過片更順滑，數字代表感光度，D 代表 Daylight，適合日光或陽光下拍攝，色溫約為 5500K；T 代表 Tungsten，即鎢絲燈，適合室內或夜晚拍攝，色溫約為 3200K。

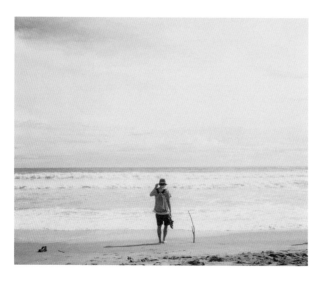

#13

Velvia 50 / 100

對比度　飽和度　顆粒

這是較為鮮艷的正片，色彩豐富，層次分明，所以好適合用作拍攝花、紅葉、風景等等的題材，但注意使用正片時測光需要很準確，因為一但過曝就會失去很多細節，更加會有偏紅的情況。

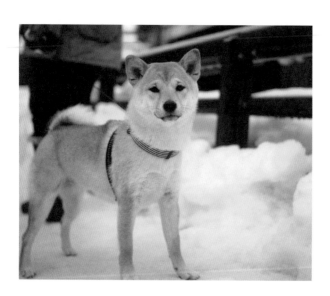

#14

Provia 100F

對比度　飽和度　顆粒

Provia 100F 是富士其中一款專業級正片，而因為「#13 Velvia」的對比度較高，很多時只適合拍花草風景等需要鮮艷彩度的題材。Provia 對比度適中，拍人或物件比較真實自然，用 Velvia 拍人的話臉色會比較紅呢！同系列還有 Provia 400X，是唯一的 ISO 400 正片，但 2013 年已經宣布了停產，市面上也不易找到。

#15

CT100

對比度　飽和度　顆粒

不知道幾時開始CT100已經成為了最適合「E沖C」的作表，對藍色和綠色特別出色。當用作負沖時色彩鮮艷得誇張，能拍出我們用眼看不見的異國色彩，同時也能保持原圖的層次感。

#16

Cinestill

對比度　飽和度　顆粒

這款也是電影菲林，但和「#12 電影菲林」的不同之處在於已預先處理了底片上的石墨層，可以用C41方式沖掃，沖掃的地點也較多和方便。還有一個獨有的特色，就是拍攝過曝的畫面時會出現一個紅色的光暈，有人覺得是缺撼，但也有人覺得是特色。拍攝光影、霓紅燈等主題時別有一番風味。

#17

RolleiRPX
25 / 100 / 400

對比度　飽和度　顆粒

● ● ●
● ● ●
○ ○ ○
○ ○ ○
○ ○ ○

黑白菲林一般會比較其灰階程度，這款菲林的銳利度高，而且幼細的顆粒無論拍人或拍景都很適合，寬容度大，過曝幾級都不怕，有時候反而會有驚喜的效果。

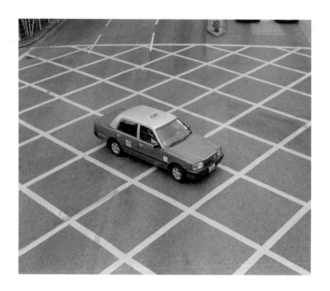

#18

Fomapan
100 / 200 / 400

對比度　飽和度　顆粒

● ● ●
● ● ●
○ ○ ○
○ ○ ○
○ ○ ○

如果想找便宜好用的黑白底片我會推薦Fomapan，這是來自捷克的菲林品牌，拍出來灰階也很有層次感，用作拍攝人像的黑白就很適合！不會因為對比度太大，或顆粒太粗而顯得皮膚很差。

#19

JCH Street Pan
400

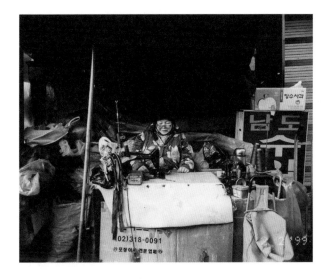

對比度　飽和度　顆粒

為街拍而生產的菲林，這款菲林發表於 2016 年，原為 AGFA 已停產的
菲林，該菲林本用作拍攝超速物件，現由網站 Japan Camera Hunter
創辦人 Bellamy Hunt 重新投入製作，成為適用於捕捉街頭畫面的菲林，
這款菲林的對比度高，可以拍到質感細緻的影像。

#20

Fuji Premium
400

對比度　飽和度　顆粒

Fuji Permium 已經成為了我們旅行必備的菲林，本來很多傳聞說
Premium 是和 Xtra 一樣的底片，但其實當中分別也很明顯，Premium
的色彩更豐富，而且寬容度大，鮮艷但不會感覺生硬，色彩還原度高。
因為穩定可靠，所以我們經常帶去旅行時拍照。

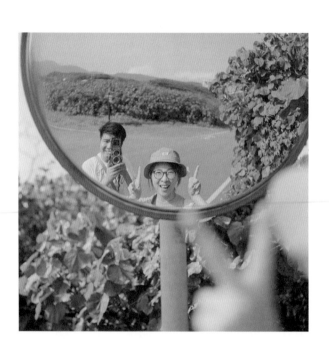

跟着我們
去拍照

好好享受眼前的風景，
拍攝出當下最真實的一面。

香港郊野粉嶺
P119

香港郊野大棠
P125

香港華富邨、勵德邨、
南山邨、彩虹邨
P133

香港西洋菜南街
P129

日本
JAPAN

日本鳥取砂丘
P141

日本白川鄉
P137

台灣河濱公園
P113

最温暖柔和的葵花海

Object	花海
Location	台灣河濱公園

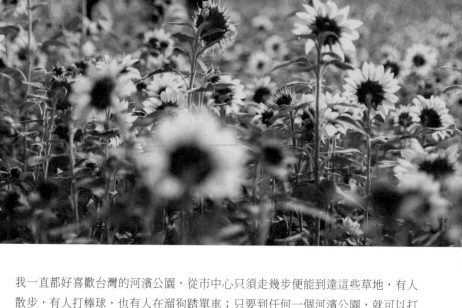

我一直都好喜歡台灣的河濱公園，從市中心只須走幾步便能到達這些草地，有人散步，有人打棒球，也有人在溜狗踏單車；只要到任何一個河濱公園，就可以打發一個懶洋洋的下午。第一次到河濱公園是當天原本計劃到貓空纜車遊玩，可是去到售票門口才發現當日休息，我們只好失望地回去。就在這時，我們看到旁邊有一個河濱公園，反正來到這裏了，就到處走走拍照。沒想到當天去不成想去的觀光點，卻發現一個比景點更有趣的地方，我們在這裏的停車場亂拍，就已經燒了很多菲林。這裏沒有旅客，沒有繁忙的交通，沒有嘈雜的喧嘩聲，只有附近居住的人來散散步、放放狗。所有事情都隨心而行，我們沒有因此而改動行程，反而更慶幸有在此地遊玩一天的回憶。

從這次經驗開始，我更加喜歡到河濱公園拍照遊玩，每次都有不同的原因吸引我再去。很多人會好奇，我們外遊時如何尋到這些地方拍攝呢？老實說我是個不太計劃行程的人，出發前除了訂旅館外很少會仔細計劃當天行程，通常是前一天晚上或該天早上才考慮去哪裏拍照。如果厭倦了旅遊雜誌上的景點，大家可以試試用最簡單的方式找當地人的消閒活動。其中一個最直接的方法是用社交媒體，Instagram 有個功能可以查看到大家標籤了的地方，而且很多時候都是最即時的風景，甚至是幾小時前的現場情況，因此內容自然比網上的部落格或網站更加準確，而且搜尋 hashtag 更可找到一些雜誌上沒有介紹過的秘景。

台北很多景點我都已經去過，一開始我們在 Instagram 中搜尋了「花海」，本來以為搜尋結果都是在偏遠的郊區，意想不到的是在台北市中心的一個河濱公園就有了！

拍攝地點就在彩虹河濱公園，位於基隆河右岸內湖側，中山高速公路至麥帥一橋之間，可以乘捷運到松山站下車，步行十五分鐘便可到達，遊玩後晚上還可步行到饒河街夜市。這區比較多辦公大樓，平日較少人使用這公園，所以後來政府在這個寧靜的公園種了一大片向日葵花海，就吸引了很多人特意前來散步了！花期約由一月至二月，花開的情況就要視乎天氣了，大家出發前不妨用 Instagram 看看花開的情況。

我們也不是每次都成功拍到花的。有一次，我們在部落格看到某河濱公園有盛開的波斯菊，但已是兩年前的網誌，不清楚波斯菊會否盛開，但同一樣的月份應該不會差太遠吧，於是便打算碰一碰運氣，硬着頭皮前往。這個河濱公園位處的地點較偏遠，我們乘計程車時司機一直說沒聽過遊客會特意到這種公園拍照，更多次與我們確認：「地點真的沒有錯嗎？」我們還是堅決要去看看，結果真的令人驚訝——整片花海竟然消失了，只剩下零星幾朵花……看到這個畫面我們真的哭笑不得。大概是因為當時的天氣不佳，還未到花期吧。

技巧教室

花是靜態模特兒,要拍得美就講求細心的觀察,因為花兒本身已經充滿了美感,要拍得美應該不難呀!不過,花兒也是一個常見的拍攝主題,要拍得美又不俗氣就需要點耐性了。

01 | 廣角鏡頭 x 細光圈

鏡頭方面並沒有指定的鏡焦距,因為各有可取之處,如果想拍攝壯麗的花海可選用廣角鏡頭,調整到較小的光圈,便能拍到一整片花海的畫面。

02 | 中焦距鏡頭 x 大光圈

中焦距鏡頭配合大光圈便可以淺景深效果模糊了散景,突出其中幾朵花,這個方法很適合把人來人往的路人虛化。

03 | 微距鏡頭

微距鏡頭,可以拍到花卉最細緻的一面,感覺和平時欣賞到的花完全不一樣。

我喜歡在好天氣拍花，因為陽光下有最燦爛的光線，可以拍到逆光的夢幻畫面！如果剛好遇着陰天也不用擔心，因為陰天是最容易拍攝的天氣，光線較為柔和，不會因為太陽光而形成高對比的反差效果；即使是不幸遇着雨天，也可以拍攝雨水和花有生氣、有觸感的姿態。所以不用被天氣影響拍攝心情，只管好好享受眼前的風景，拍攝出當下最真實的一面。拍攝植物最好玩的地方是只要輕微移動少少，整個構圖便能變得不一樣。無論是用大光圈、俯拍、仰拍、近距離等等，可以有很多變化，很容易創作有趣的畫面！

好拍菲林

Kodak Portra 160、Ektar 100

拍花我會推薦選用 Kodak 的菲林，
一般色溫偏暖和，能拍攝到最溫暖柔和的花海。

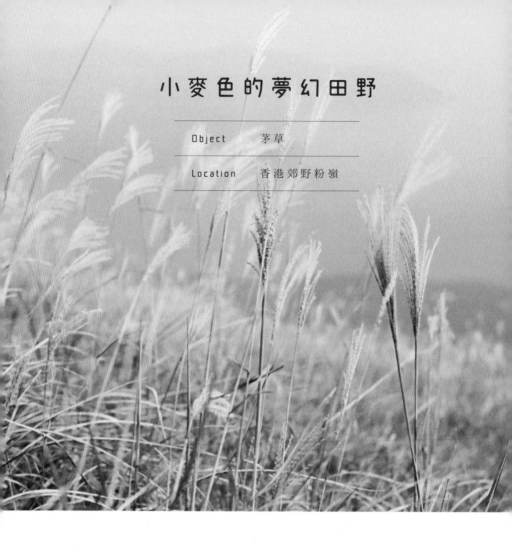

小麥色的夢幻田野

Object	茅草
Location	香港郊野粉嶺

大約兩年前開始，說到芒草我們第一時間會想起大東山。每逢十月整個山頭都會長滿了長長的芒草，整個人置身於金黃色的草原中，所以便成為了最多人介紹的拍照熱點，結果吸引愈來愈多人湧上山頭，有人更笑說假日的大東山比旺角還要多人呢！其實要拍芒草也不一定在大東山，香港還有很多地方都有很美的芒草！

自此之後，為免公開了拍攝點後會有太多人造訪，成為下一個「大東山災難」，很多人發現了美景都不會直接公開地點，反而會讓有心人自己尋找一下這些秘景。我們要介紹的地方就正是這個情況，當時不知道確實的地點，但也想試試碰

運氣，便出發去拍照，到達粉嶺鐵路站後乘小巴到一個我們從未到過的地方，下車後走過一大片荒廢的草原。一直步行了三十分鐘，我們都以為沒有收穫，正打算回頭離開時，就看到遠處有東西在閃閃發光。當時差不多已到日落時分，夕陽暖暖的光灑下來，一整片「毛毛草」隨風搖擺，後來我才知道這些毛茸茸的小草名字是茅草。在現場目擊這畫面感覺好不真實，我遊歷過很多國家，看過很多美景，都不及眼前這一片茅草令我難忘。穿梭在茅草之間會帶走它們的種子，所以要特別注意不要踩踏，也不要採摘茅草，中間有一些小路可以步行。結果這個下午燃燒了我們不少菲林。

技巧教室

要拍這類型的照片要預計好到達的時間，拍攝時間最好在黃昏，這樣就能拍到最夢幻的 Magic moment。最重要是拍攝時要注意光線的方向，順光的草看起來比較平面，反而逆光就能拍得更有層次感；不過拍攝逆光時由於背後的強光會影響測光錶，所以要增加一至兩級曝光補償。負片菲林的寬容度較大，就算正負一至兩級也不會出現嚴重過曝的情況。

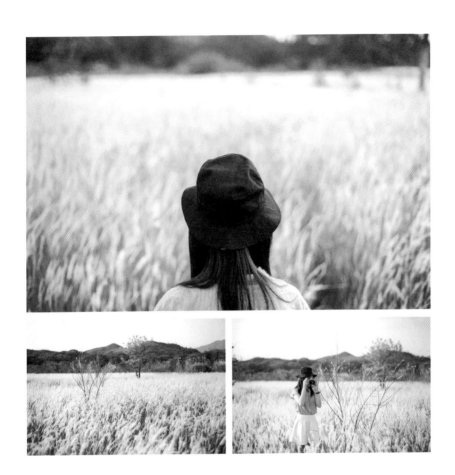

好 拍 菲 林

Kodak、Ultarmax、Proimage

我會建議使用 Kodak 的菲林，色調較暖，
可以把小麥色的茅草拍得柔和自然，同時膚色也顯得細緻。

秋季漫天紅葉

Object	紅葉
Location	香港郊野大棠

每年秋天都是拍紅葉季節，香港的紅葉長得不夠豐盛，要拍得好看還是需要一些技巧和角度才能拍到盛開的畫面，否則背景太過凌亂便看不出主體。不過，在香港拍紅葉難度最高的是取景時要避開看紅葉人潮。

技巧教室

很多人拍紅葉時會抬高頭直接拍樹上的葉子，這時只是注意一下光線來源便能輕易拍得出透光葉子，看起來葉紋更加清晰，色彩也更加鮮艷。

拾起地上的一片落葉其實也是很好的構圖。這時候可以善用散景，調到較大的光圈，虛化路人或雜亂的背景。除了楓葉，銀杏也是秋天常見的主角，雖然在香港較少見，但是到國外旅行時可以留意一下，銀杏和楓葉是同一季節的植物。

好 拍 菲 林

Velvia 100

可以使用正片拍攝紅葉盛開的畫面，正片色彩較為鮮艷奪目，
而且拍出來的立體感更加明顯，可以增加楓葉的層次。
不過要注意正片寬容度不大，所以當用正片拍紅葉時要特別注意測光，
如果過曝的話照片便會偏紅色調。

在街道上演的故事

Object　　霓虹燈

Location　　香港西洋菜南街

一提到最具香港特色的拍攝主題，你
會想到甚麼？我第一個想起的是香港
街景。就算已到過不少地方旅行，都
沒遇過像香港一樣，有中西文化夾雜
的大街小巷。街拍最難的是把自己及
相機藏於人群中，所以，我們最好挑
選最輕巧低調的相機，這樣便可以更
輕便地隨拍。鏡頭方面建議用 50mm
以上的廣角鏡，可拍得更有空間感，
更廣闊的畫面讓你捕捉更多內容。「盲
拍」時可盡量保持輕鬆友善的態度，
一旦給被攝者發現，都可以回應一個
微笑化解尷尬的氣氛。香港的街道上
每日都有不同的故事上演着，只要我
們細心觀察，又或是坐到餐廳的一角
靜待，有趣的畫面自會出現。

Photo by Leung Hei Long

技巧教室

香港是一個二十四小時都充滿生氣的地方，
除了維港兩岸的璀璨夜景，街頭的霓虹燈也
很吸引。拍攝街燈或霓虹燈時，一般街道環
境較暗，主體相對附近的環境光，很容易會
出現曝光錯誤的情況，測光時要把畫面對
着燈牌，否則招牌就會因過曝而失去一些細
節。此外，拍攝時快門不要低於 1/60，可
以減少手震的情況。

好拍菲林

當拍攝夜景或街拍時，需要使用 ISO 400 或以上的菲林，高感光度可以更易使用高速快門。拍攝燈火通明的西洋菜南街用 ISO 400 也很足夠，但要拍一些較暗街角就需要 ISO 800 至 ISO 1600，但同時會明顯增加相片雜訊。也推介大家使用特別為低光環境而設的電影菲林 Cinestill ISO 800，可以用 C41 藥水沖曬，十分方便，而且過曝的部分會有一個紅紅的光暈，更添特色。

童年的幾何元素

Object	公共屋邨
Location	香港華富邨、 勵德邨、南山邨、 彩虹邨

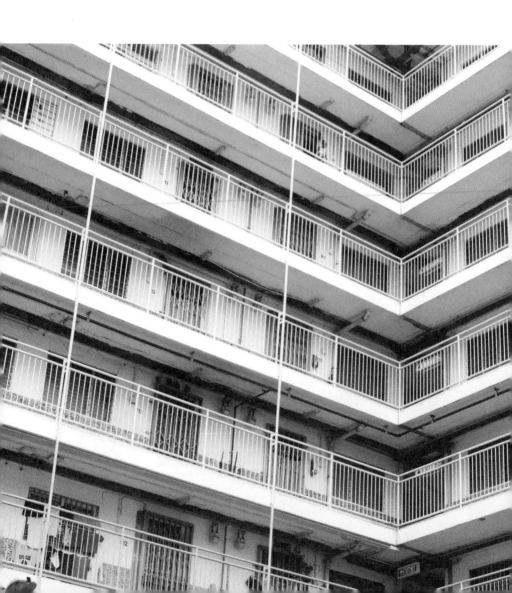

在香港除了街景，公共屋邨也是很多人拍攝的題材，想必是因為屋邨的建築設計富有香港特色，而且已經愈來愈少見，當中盛載着大家的共同回憶。香港的公屋充滿幾何元素，例如華富邨井形的天井，勵德邨圓拱形的天井，南山邨公共遊樂場，彩虹邨繽紛的球場……不過無論到哪個地方拍照，首先要注意的是不要影響居民的日常生活。早前有攝影師在南山邨拍得一個雨後倒影的畫面，吸引了很多年青人在下雨的日子到南山邨拍攝，甚至乎有時候會出現排隊人龍，以同一個角度同一個取景，為求拍得一張一樣的照片。其實這個情況很常見又很可悲，大家如果覺得一個地方美麗，應該從自己的角度出發，透過照片發揮自己的創意，而不是模仿其他人的照片拍一張一模一樣的。

技巧教室

拍攝建築物時，照片的構圖是最重要的一環，很
多人拍攝前都可能有看過其他人的相片，容易會
因此受到影響，拍出差不多構圖的作品，其實大
家可以試以重曝去發揮創意，舊香港有很多美麗
的建築等着你去發掘！

01	對稱構圖

02	重曝

好拍菲林

Natura 1600、X-Tra 400、Color Implosion 100

部分環形設計的屋邨未必有太多自然光線，
建議使用高感光的菲林拍攝，
不過注意顆粒可能會較為粗糙，
Color Implosion 強烈的偏色拍出來還有點懷舊感覺，
值得一試。

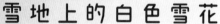

雪地上的白色雪花

Object	雪地
Location	日本白川鄉

帶着菲林相機去旅行少不免會遇到極端的天氣變化,在寒冷天氣要帶着相機和腳架到處跑,手腳都冷得發麻,實在會耗盡我們的體力,但為了燒菲林就覺得多辛苦都值得的。

外遊時很多人最擔心是相機突然失靈,我也經常收到客人因旅行時菲林相機遇上突發情況而打來求助的電話,特別在這些極端天氣下的確是會容易失靈。所以網上有很多文章會推薦使用全機械菲林相機,因為不用依賴電子靈件運作,就算在沒有電的情況下也能夠正常運作,只需要用電話測光或憑經驗計算好光圈快門就能夠拍照。

雖然如此，但是我即使到雪地拍照時，也使用有電子快門的相機。到了這麼冷的環境拍照，手指已經冷得不靈活，最後還是會選用最簡單方便的相機，例如有全自動模式或半自動模式的相機。有一次我甚至只帶了一部隨身的小相機 Fujifilm Natura S 去滑雪場，看到喜歡的畫面，就從口袋中掏出相機，隨意亂拍，效果果然沒有令我失望，連空氣中飄過的雪花也能拍下來，成為了我整趟旅程最喜歡的一格菲林。

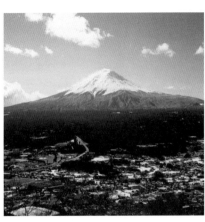

技巧教室

在寒冷地方電池會消耗得特別快，需要隨身攜帶後備電池。另一個在雪地會遇到的情況就是濕氣重，如果有雪花飄在相機或鏡頭上會沾濕相機，出入有暖氣的室內環境更加會令鏡片有霧氣，所以我一般也會帶着相機布，方便隨時擦掉濕氣。

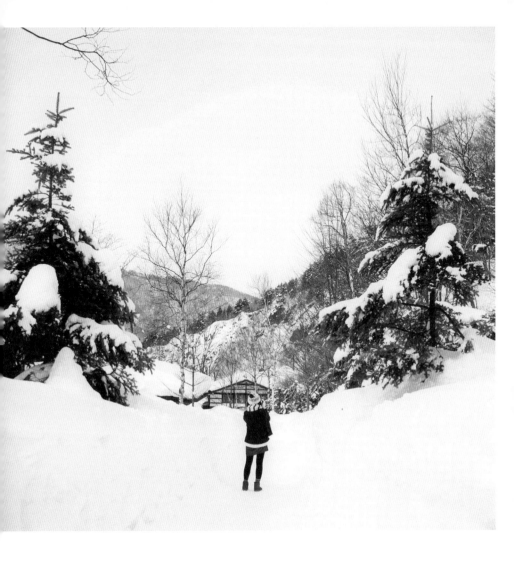

好 拍 菲 林

Fujifilm Premium 400

到雪地拍攝時，白茫茫的雪反光後會影響相機測光的準確性，
很多照片都會因為曝光不足而變得偏暗，
如果畫面要拍人的話更加會顯得暗淡，
所以我們通常會在曝光補償增加 1 至 2 級，EV 值調整到正常曝光。
菲林我會選用 ISO 400，
因為即使曝光增加了 1 至 2 級後也能在大部分環境適用。

一半海洋一半沙漠

Object	沙丘
Location	日本鳥取砂丘

鳥取縣位於山陰地區，這個沙丘是全日本唯一的沙漠，是一個我一直都好想去的景點，這一大片沙漠旁邊就是一片 180 度的無盡大海，整個感覺好震撼！驚訝完大自然的美麗後，我們便各自拿出自己的相機盡情去拍攝。拍完一卷又一卷菲林後，少不免要在這個大風沙的環境打開相機換菲林，同時間又擔心相機會因此吹入了小沙粒，所以建議換菲林時，最好把雙手伸入背包中更換，減少入沙的機會。

大家可在岡山站購買一日來回套票，價錢比較實惠。如果從大阪出發，可在 JR 大阪站乘特急 Super Hakuto（超級白兔）到鳥取站下車，車程約兩個半小時；再前往 0 號搭車處，乘循環巴士麒麟獅子就可以到達了。

其實在出發往這個沙漠前，已經試過有幾位客人因為在沙灘或沙漠拍照後，相機入了沙粒需要到找我們維修，所以這次到沙漠拍攝，我們都非常小心做足保護措施，希望能盡量減低發生意外的機會。

雖然居住在香港平常很少機會到訪沙漠，但沙灘也是夏天常去的地方，去沙灘玩樂拍照同樣要注意相機的保養，記得沙粒和水氣都是相機最大的敵人！

技巧教室

用膠紙把有機會入沙的部分封起，並在鏡頭前加上透明濾鏡，減少風沙對鏡面做成的損害。當日光太猛烈時，建議加上遮光罩減少不同角度的光對畫面造成的影響。另外，旅行時可以隨身帶備鏡頭筆之類的鏡頭清潔工具，即使遇到突發情況也可以即時解決問題。

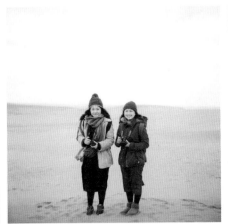
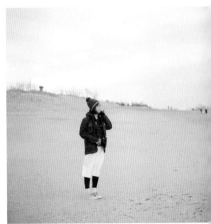

好拍菲林

Kodak Ektar 100、Vista 400

面對着一大片沙漠，我建議使用 Kodak Ektar 100，因為這菲林的顆粒最細緻，
再加上色彩鮮艷，能夠把大自然的風景拍得最美艷。
Vista 400 也是屬於色彩豐富的菲林，但寬容度仍不及 Ektar。

追加特別玩法！

燒片頭

漏光

多重曝光

01 | 燒片頭

燒片頭和漏光是一種失誤，但我卻覺得這些照片
特別珍貴，因為永遠未沖掃出來你都預計不了這
次的影像會是個怎樣的意外。燒片頭是指入菲林
時曝光了的底片，由第零張開始拍攝時曝光過的
相片部分會變全白色，出現一條像燒過的光痕
跡，只要是手動上片的菲林都有機會出現燒片頭
的情況，一卷菲林只會出現一次。

02 | 漏光

漏光也是一種失誤，也正正是這失誤造就了獨特性。有一次客人帶菲林來沖掃時，很傷心說拍完後忘記了回片便打開了菲林倉，恐怕這次旅行的菲林要泡湯了。結果他的菲林很隨意地出現了漏光的情況，為照片增添了獨特的異國色彩，他非常喜歡這種風格，還問我們下次可以如何做到這種效果呢！菲林漏光有幾個常見的原因，最常見是相機的海綿老化，導致拍攝時有光進入了相機，隨意在照片上出現紅紅的光影。亦有機會是不小心打開了有菲林的相機，不慎讓光線進入了，如果動作快立刻關上菲林倉的話，大概會有七張照片曝了光。若然你刻意打開菲林倉，馬上關上，就是另一種特別的漏光效果了！

03 | 多重曝光

重曝是指在同一格菲林上面曝光了一次以上，幾個畫面重疊在一起就是多重曝光。雖然聽起來很簡單，但使用菲林影重曝就有一定難度，因為當中太多不穩定因素，難以預計第一個畫面曝光的位置，而且當幾個畫面疊在一起時需要預先想好構圖，否則構圖會變雜亂。

菲林相機亦區分有重曝按鈕和沒有重曝按鈕。由於以前不流行拍攝多重曝光，所以大部分相機都沒有這個功能，需要使用小技巧去做到重曝效果，例如三指法。三指法是指拍完第一張畫面後，不要直接過片，這時候需要三隻手指同時運作，一指按着回片桿，一指按着相機底部的退片按鈕，一指負責轉過片桿，這樣便可以做到假過片的效果；表面上過了片，實際上底片留在原來位置。但這個方法未必能做到完美的重曝效果，在過片時有可能會輕微移動了底片，令到兩個畫面不是完整重疊。而有少部分相機設有重曝按鈕，或不需過片也能按多一次快門，就可以輕易做到重曝。

不過說真的技術還是其次，重點是想法，因為你的想法才是最獨一無二的創意。重曝內容主要分為幾大類，以下只是列出一些常見的做法，大家也可以自己試試更多有趣的重曝玩法。大部分相機都可以無限次重曝，但曝光次數愈多，第一個畫面就會愈淡色，所以一般重曝都以兩至三次最為常見。

有主體的重曝

第一張照片拍攝光暗分明的主體，例如逆光的畫面，第二張照片的畫面就可以套在暗的部分。例如先拍攝女生的頭像，這樣你就可以預計第二張曝光的範圍，然後隨意拍攝一些影像就可以了。

使用鏡頭蓋重曝

可以利用鏡頭蓋分開畫面，先蓋着鏡頭拍上半部分畫面，再倒轉方向拍下半部分的畫面，就可以創作到很有趣的構圖！

他們的攝影故事

我們想知道相片背後的故事，
於是進行了一個菲林故事招募計劃，收到過百份投稿。
在此，和大家分享他們用菲林相機凝住的特別回憶。

Andrew Yung

IG：yungandrew、FB：AndrewYungPhotography
拍攝菲林年資：1 年
使用的菲林相機：Nikon F2、Kiev 4AM
使用菲林相機的原因：被身邊攝影愛好者荼毒
照片拍攝地點：香港

探索香港山野

我經常以戶外風景作拍攝主題，但要說接觸攝影契機的話，卻是源於一次歐洲背包遊，因為我希望把各國的風光都記錄下來。回港後，有一次朋友邀約行山，才發覺原來行山都可以帶給我在歐洲旅行的新鮮感，自此就開始以行山探索香港的另一面。

2015 年 6 月，我在 Instagram 召集了一班攝影愛好者一起行山，後來更組成了 InstahikeHK，定期登山攝影。目前為止我們已舉辦了三十五次聚會，其中一次是與昭和相機店合辦的菲林行山團「InstahikeHK30」，多達三十人參加，很高興看到不少菲林愛好者有興趣去探索香港的野外風光。

在香港 Instagram 圈裏我是個活躍分子，因此認識了大量喜歡攝影的朋友，當中有不少是菲林攝影的高手，所以我對菲林攝影也略有認識。起初我對菲林攝影是卻步的，並不是因為怕難於掌握，而是知道使用拍攝菲林的費用不菲，像個無底深潭，所以我一直沒有擁有菲林相機。直到有一天，爸爸從雜物中找到了他用過的菲林相機。爸爸的相機是一台 Nikon F2，保養得宜，只是防潮箱爛了所以內部有點發霉，稍稍清潔過後，這台相機就變成我的新玩具了！接觸菲林後，我對攝影的心態也有所改變。每一筒菲林都代表了一個全新的攝影計劃，讓我走出自己的框框，敢於嘗試其他題材。

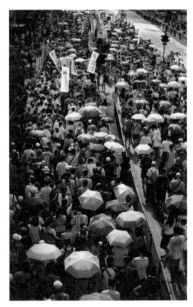

菲林拍攝另一個樂趣就是要尋找一款屬於你風格的菲林，雖然現今菲林款式已比往日少了很多，但要把每款都試過還是需要不少時間。作為新手的我也希望分享一下以菲林拍攝風景的小小經驗，希望大家也能拍攝出美麗的香港郊外菲林照。夏日的藍天下最合適拍風景照，尤其拍攝海岸的話，我推薦 Fuji 的正片如 Velvia 和 Provia，沖曬出來的那種藍絕對非筆墨可形容。負片方面，我個人十分喜歡 Kodak Ektar 100，另外平價之選的 Lomo 100 和 Fujifilm C200 也不俗。

最後，其實我的首個菲林計劃並不是有關登山或郊野，而是在七一遊行中拍攝的黑白菲林，當中一張相片更在《Monochrome Awards》中得了優異獎。雖不算是甚麼大獎，但在數碼攝影世代，憑着一張菲林照贏得獎項讓我有更大成就感，也給我一個動力去繼續探索菲林攝影。

Heidi Chan

IG：h31.d1、FB：Chan Hei
拍攝菲林年資：2 年
使用的菲林相機：Nikon FE2、Lomo LC-A、Canon AF35
使用菲林相機的原因：喜歡等待相片沖好的期待感，
而且菲林拍出來的相片印象更深刻。
照片拍攝地點：深水埗

城市實驗

拍照對我來說，沒有甚麼偉大的願景，純粹是記錄。回想第一次對影像有深刻的感受，是小學時的一次秋季旅行。旅行的地點是赤柱，那時候數碼相機還沒有出現，我借了家裏的傻瓜菲林機。只有一筒菲林，每一張都很珍貴，照片多數都是拍人，不過有一張我卻「奢侈」地拍了美利樓對外的海邊，沒有主角，只是風景，當時就對影像記錄有了一些感受。過了許多許多年，手上用來記錄影像的工具漸漸增多，數碼相機、即影即有，還有現在人人皆有的智能手機，再到社交平台的興起，攝影的目的和習慣亦因而不斷改變⋯⋯

十分感恩，自 2015 年我在社交平台上認識了很多同樣對攝影充滿熱誠的朋友，大家喜好的風格各不相同，卻是相處得融洽，大概我們心底裏都是一個充滿好奇心的小鬼吧！有了這些朋友的帶領，因而大大增加了我在香港這個變化急促的城市探索的機會。在這兩年間，感受最深刻的是拍下的不少景象，都隨着城市的「進步」而不復見。自己並不特別擅長某一種拍攝手法，例如重曝，經驗老到的攝影者所拍的，將影像重疊得出神入化的作品也見不少；然而簡單地享受菲林隨拍，那種不能預覽的實驗效果，個人覺得也是攝影的一種樂趣。

記得一次與一個國際攝影品牌合作，用上了他們家的經典產品，在深水埗區用菲林拍了一些相片。當中不時用上重曝功能，利用這區內很多「港式」的元素：紅白藍、地產廣告、街招等等，胡亂配搭，出來的效果自己卻感到十分驚喜！在逐步被同化的過程，很多人都努力地用各種方式去保留、記錄認為值得的人事景象。我比較喜歡用菲林攝作工具，是因為每一下捕捉的結果成功與否，一天底片未沖好都仍是未知數，因此在望着取景器的同時，心裏亦會不禁花多點時間認真感受眼前的當下。

Jeremy Cheung

IG：rambler15、FB：jeremy c. photography
使用的菲林相機：FE2、EOS88、
Superheadz 22mm、Horizon Perfekt、LC-A+、GR1、Hasselblad 500CM
使用菲林相機的原因：學習在不能 delete 的情況下挑戰或認識自己，
喜愛其不可預測性與創作潛力
照片拍攝地點：主要香港

Sea of Words +852

我愛上菲林攝影，除了因為不同菲林帶來不同的獨特質感與色調，更可能是因為它的不可預測性以及創作潛力。活在香港這個發展急促的城市，彷彿我們只能接受「變幻就是永恆」這硬道理。矛盾、希望、紛擾似乎在困境中共冶一爐，上一秒的舊景致，下一秒可能已被淘空拆卸，再過一會或許已變成新的打卡點。假如攝影是記錄當下一刻的風景或心情，「菲林重曝」就好像記錄了兩次、結合兩個瞬間而建構出來的故事，游走於集體回憶與個人感覺之間，時而虛構，時而真實。今次分享這個重曝系列，結集了自己在過去幾年的零碎片斷（或「二次創作」），當中可能記錄了某年某刻在大街小巷發生過的大事小事，希望以香港的文字風景作為主軸，嘗試配合文字，為讀者帶來一點共鳴。

活在模糊的邊界
Living on THAT Fuzzy Boundary

香港人的命運、憂慮與構想：在三十年後的 2047 年，香港與深圳會否仍存有邊界？或許，最終只剩下一條有形但無實的邊界？

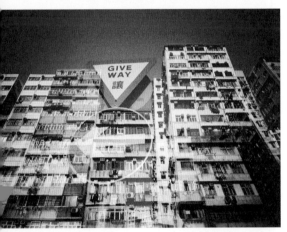

讓
GIVE WAY

「摘去鮮花 然後種出大廈」，然後再拆去舊大廈然後再種出新大廈，似乎早已成為城市發展的定律。

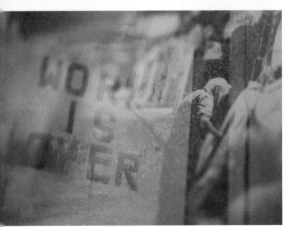

Work is Over / Work is Lover

工作、工作、工作，生活不能只得工作；但如果能愛上自己的工作，也很不錯。

Yuk

IG：yuk.chann
拍攝菲林年資：7 個月
使用的菲林相機：Olympus XA
使用菲林相機的原因：透過菲林相實踐生活，練習取捨
照片拍攝地點：東京江之島

海邊的人

海洋，對我而言別具意義，香港是個生於海邊的城市，我卻從沒記錄過她的面貌。

去年十月我離開香港，來到東京的江之島，在這裏拍了第一輯關於海洋的照片。那時我剛開始接觸菲林相機，只有一部 Olympus XA，因此沒有選擇攜帶哪部相機的煩惱，只帶了幾卷 Kodak Ultramax 400 就出發了。Olympus XA 十分輕巧，比我的手掌還要細，快門聲音特別小，適合隨身帶備玩街頭攝影。不過，這次我打算用它試拍風景，且看會否有驚喜。

在東京的第四天，我從新宿乘小田急電鐵到江之島，旅程不過是一個多小時。早上薄霧尚未散盡，據說天色明朗時，人們可以從連接江之島兩岸的大橋眺望富士山，這次卻注定我與它無緣。我們剛抵達時，島上的遊人不多，卻見一群高中男生連跑帶跳的朝江島神社奔去。我跟隨他們的身影，穿過邊津宮與中津宮，一直走到島的北面。我站在蘆葦前，只見腳下是一望無際的岩岸，大海風被吹成一幅打摺的綢子。我從沒在香港見過這樣的海，空氣裏的鹽花香卻讓我想到西環碼頭，還有在岸上垂釣的人。

我沿着石梯拾級而下，在岩石堆中挑了一個位置坐着，靜靜地觀察岸邊的人。我深信攝影是練習觀察的過程，唯有在獨處的時候，才會靜心留意日常忽略的景色。往大海遠眺，幾個帶着漁夫帽的中年漢正在默默沉鈎伫釣，臉上皆是無懼風浪的神色。而剛遇見的高中男生，一看見海，就急不及待攔下背包，俐落地捲起褲管，脫去上衣，赤足在岸邊追逐浪花。白浪

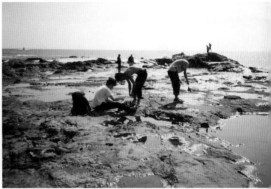

拍岸時，他們爭先恐後地跑回岸邊。待浪花漸漸退去，他們又嘻嘻哈哈的追趕到岸前。離開時，我再次走上石梯，看見一對男女坐在欄杆上喁喁細語，間或相視而笑。二人沒有像情侶般依偎，他們不遠不近地並排而坐，反而為相片添了想像的空間。我站在恰好的距離，拍下了二人的背影，結果成了整卷菲林中最喜歡的一格。

我一度猶豫應否拍下眼前所見，因為本來只想拍海，不打算像平日的街拍那樣拍人像。可是，比起事前的計劃，我更相信刻下的直覺。我知道要是多等一秒，就會錯過最精彩的畫面。於是，我透過相機的觀景窗觀察眼前的人，等到合適的時機就攝進他們的身影。還記得剛開始拍菲林相時，偶爾會急躁，在街上隨便拍攝景物，

卻往往在沖曬菲林後，才發覺相片了無生氣。後來練習多了，慢慢學會取捨，就經常提醒自己不要急於按下快門。拍攝時要像看海，保持心境平靜，敏銳的觀察。每次最能觸動我的不是絢麗的風景，而是眼前的人物，畢竟有故事的風景才動人。有時候沒有刻意拍甚麼，卻在無意中拍到有趣的相片，讓我喜出望外。偶爾會失敗，偶爾會驚喜，拍菲林相就是我生活的實踐。

kauri

IG：kauri.t
拍攝菲林年資：12 年
使用的菲林相機：Canon AE-1、Contax T2、Natura Classica、Hasselblad
500CM、Polaroid SX70
使用菲林相機的原因：因為貪玩爸爸年輕時愛用的相機，
而漸漸愛上了從觀景窗看出去的景象和菲林照片的顏色與味道

靈魂走過的足跡

翻開相片可以回味跟大家一起出走的快樂時光，或是重溫獨個兒靜處的絲絲感觸。一瞬間掠過的光景，每每想伸手嘗試抓緊，然後打開拳頭一看時，甚麼都像煙霧般消散。我總是來不及把它好好收藏在心裏。

這是我總要拿起相機的原因。

有一次到東京鎌倉遊走，經過街上的一家懷舊木製玩具攤檔，看到互相依偎的兩個樽子，不期然想起很多東西。同行的伙伴都走遠了，唯有拿起相機替當下給我心靈震盪的一幕拍下來。我猜，每對戀人前世一定都是

很深的仇人。很老土的說，大概只有愛才可以偉大得包容、原諒和化解最大的仇恨。所以他們被安排以情人的身份再見，以最溫柔的方式，用兩人一生的時間和經歷讓大家重新了解對方，消除彼此在時間軸上積累的各種誤解。

假如你一直都沒有戀人，應該是你實在太好，從來沒有跟人結怨而留下糾結的關係。假如你感情生活亂七八糟有很多情人，前幾世一定有很多仇口，筆帳有排還吧！而那些甚麼一見鍾情就墮入愛河的，應該更加是——仇深到曾經說過「化咗灰都認得佢

呀！」之類的話，所以無論多少光年之後再相遇，都能一眼就認得他出來呢！

走到東京鐵塔下，我又想起岩井俊二多年前的一齣青春電影《煙花》。電影內一班年少的男女主角在討論煙花從下面看上去和從側面看過去會有甚麼不同——到底都是圓的還是偏的呢。有很多事物我們會覺得是理所當然的不同，可是客觀地看其實根本一樣，只在於觀賞的人的態度與心情。想着，我也嘗試反轉一下看一看東京鐵塔。我以為這樣做是一種反思，可心裏卻不停地想着一個人。原來，反思不是反省，是反覆的思念。

在心情低落的時候，人好像都是繞着憂愁不停地打轉。我們在單向的時間線上走一次後不可能再多走一次，這是多麼殘忍。可憂愁這東西就像一個GPS導航系統，就算你偏離了，還是會顯示一條新的路線帶你回到同一個地方⋯⋯除非你很有勇氣和決心想要重設你的目的地。

在迷失的夜空中，星星在閃爍，月亮柔和的光線觸碰到我糾結的頭髮。在危險的驟雨降臨前，我拿起相機，想用影像留下心底想說的話。就這樣，我身邊的相機隨着我的靈魂，經過了很多個色彩豐富的春夏秋冬，記錄了我的足跡。

Edward Leung Ka Fai

IG：edward0921
拍攝菲林年資：3 年
使用的菲林相機：Fuji Klasse S
使用菲林相機的原因：喜歡以菲林作拍攝媒界

停車場上的野良貓

發現

我在這條屋邨生活了二十多年，每天外出或回家路上必會經過那個停車場。而這裏，原來住了數隻貓，是流浪貓。牠們怕人怕得很，恐怕是因為過去的經歷吧，向來具戒備心的牠們被拋棄後對人變得更不信任。子非貓，焉知貓之憂。我沒有養過貓，不知道亦猜不到牠們的心態行為。

只記得有一次回家途中，又再經過那個停車場時，我看見牠們三五成群地跟着一個阿姨走。走到停車場的一角，她放下事先用膠袋包好的食物，小心翼翼地打開，生怕會跌到地上、弄污地方似的輕輕放在地上，讓這些「住客」享用。我好奇地問阿姨是不是一直也在餵貓？阿姨對我說：「十

記錄

多年了，每天早上三時、傍晚六時。」原來這幾個屋苑的流浪貓受她照料才能活到今天。我再問阿姨：「你不怕這件事沒完沒了嗎？」誰知阿姨卻說：「牠們已在多年前絕育，你看牠們耳便知道，剪了的。就讓牠們活多數年吧。」我們對話期間，有隻全身亮黑的貓在我身邊徘徊，當我蹲下時，牠戒心更放下一點，溫柔地「喵」了一聲後便坐在我身邊，邊清潔身體邊聆聽我們說話。似乎牠已經把我當成阿姨的朋友般，信任了我。這時候，我心裏有個想法：「為何沒有人可以記錄這一切？縱使這是個短暫的一切。」

從此之後，我便開始用照片記錄牠們的生活。由於牠們神出鬼沒，往往在你沒帶相機的時候出現，故此我養成隨身攜帶相機的習慣。我所選擇的相機是富士 Klasse S，是一部 38mm F2.8 的定焦隨身機，記錄的媒界是菲林。這意味着每一次按快門鈕，影像也會被永久地記錄下來，不能刪除，不能修飾，忠實地將一切一切烙印在一格格的底片上。這迫使我得養成先細心觀察主體，然後再想構圖的習慣。礙於焦距問題，如果想拍牠們大頭一點，我便需要打破安全距離，站近一點。一天一天的探訪使牠們逐漸放下戒心，三年來我也儲下了一些有趣的影像，組成屬於牠們的故事，希望在這裏與大家分享。

Lau chi tak

IG：creative_devils
拍攝菲林年資：4 年
使用的菲林相機：Hasselblad Xpan II
使用菲林相機的原因：不想麻木地拍攝數碼照片，珍惜每張菲林的曝光
照片拍攝地點：澳洲

Hasselblad 街拍

菲林令我珍惜攝影時間和樂趣，期待天氣和不同菲林牌子拍攝的效果，等待沖曬的過程，經歷菲林拍攝失敗的失望，這些都是數碼相機不能取代的。記錄這兩年去旅行的記憶，等待結束旅程時一次過沖曬兩年多的菲林，再次回憶旅行時的美好經歷。這次旅程我帶了幾台相機，其中一台是

Hasselblad Xpan II，因為我想記錄風景和人物，Hasselblad Xpan II 就可以滿足我兩個願望。由於 Hasselblad Xpan II 光圈最大只有 F4，因此在天氣比較差或者光線不過充足的環境下，拍攝會有一定的限制，所以我多數都會選擇 ISO 200 或 ISO 400 的菲林。

而且 Hasselblad Xpan II 是手動對焦的，街拍時需要練習一下對焦速度。旅行時要準備大量自己喜歡的菲林及電池，因在寒冷的天氣會下相機會迅速流失電量，而且 Hasselblad Xpan II 的電池比較特別，在外國購買會麻煩點，而且價格都比較貴。希望透過我的相片令更多人接觸菲林，讓菲林公司繼續生產，我們就可以繼續用菲林去記錄旅行。

Fy Lee

IG：fyoppa、FB：Fy Lee Photography
拍攝菲林年資：1 年
使用的菲林相機：Pentax 67
使用菲林相機的原因：比數碼機更直接、隨性
照片拍攝地點：日本

我與 Pentax 67
的賞櫻紀行

踏入攝影的第三個年頭，本來慣用數碼單反的我，因為熱愛攝影師濱田英明的原故而入手了第一部中幅底片相機——Pentax 67。135 片幅底片相機可能不少攝影人都曾接觸過，不過中幅 120 的底片相機就不是主流玩意了，原因是它們機身笨重。就以 Pentax 67 為例，它的淨機身配上眼平觀景器的重量就差不多有 1.7kg，再加上鏡頭的話就超過 2kg 了，這不是人人能負擔得起的重量。不過當你看到日本攝影師濱田英明所拍的相片後，你就會被相片的氛圍、立體感、色調深深吸引着。我入手 Pentax 67 後大概用了半年時間摸索，總算能把

它運用自如，亦習慣了它的笨重。在那年春天，就決定帶上它開始我的尋櫻之旅。

河津位於靜岡伊豆半島，距離東京大概兩小時四十分鐘車程。這裏最著名的河津櫻是日本幾種最早盛開的櫻花之一，如大家有留意日本的櫻花情報，就會知道日本櫻花季節大概是在每年的三月尾至五月，而河津櫻則早在二月尾已經滿開了。這次東京之旅恰巧是在河津櫻滿開之際，所以我早在五時多已經起床，為的是乘坐頭班車前往河津，生怕時間晚了太多遊客會影響拍攝。我從池袋出發，乘搭東

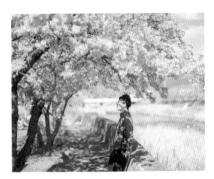

京開出的新幹線，在熱海換乘 JR 伊東線，大概在早上九時就到達河津了。基本上在河津站外面一直走就能看到河津川，而沿岸兩邊則開滿了櫻花和油菜花。再漂亮的櫻花也需要藍天襯托，幸好天公造美。眾多底片之中我認為 Fujifilm Pro 400 頗適合拍攝櫻花，在晴天下輕易拍出粉紅與粉藍，很青春的感覺。

櫻花的魅力沒法擋，拍過一次就會上癮了，所以除了東京近郊外，我之後亦有到過關西地區尋櫻。若要數最深刻的地方，那就是背割堤了。拍攝櫻花除了特寫外，我更愛以街拍呈現櫻花之美。風吹來的那刻，櫻花紛紛飄下，就像雪一樣，場面美得令人驚嘆，很後悔當時的我是隔着觀景窗看這個畫面，因為美景是要用雙眼去感受，然後再用相機記下來。櫻花是種幸福，很羨慕日本人每年都能在櫻花樹下遊樂。

在黃昏時拍下草地上的這張逆光照是這次旅程中我最愛的一張相片。關西之旅令我驚喜的一個的地方是和歌山紀三井寺，那裏是著名的櫻花名所，不過人流卻沒有我想像中的多，所以拍到了不少滿意的畫面，捕捉到小孩賞櫻的方式。

Daniel Yim

IG：danielyimphoto、FB：Daniel Yim Photography
拍攝菲林年資：8 年
使用菲林相機：Minolta SRT super、x700、XD、Nikon S3、SP、F2、FM2、EM、Fujifilm ST 801、Leica M6、Hasselblad 500C/M、Pentax 67
使用菲林相機的原因：喜歡菲林的獨特色調、質感，而且中古菲林相機的經典外型吸引

婚禮攝影師的 菲林故事

2006 年，我因為一次旅行而買了第一部數碼單反相機 Nikon D80，自此便機不離手學習攝影。有次拿爸爸放在床下底的 Minolta SRT super 來看看，由於相機已發霉，我便拿給師傅修理，並一直用至現在。當時我仍以數碼相機拍攝為主，閒時會叫爸爸幫我裝上菲林，拍完便拿去沖曬店，再買一卷繼續拍攝。

2010 年，我開始替新人拍攝婚禮，由於閒時自己會用菲林拍攝花花草草、風景日落，漸漸愛上了菲林相機。在婚禮工作時，在不影響正式拍照的前提下，我開始多帶一部菲林相機拍少許菲林相片。由於沒有刻意研究，只隨心亂拍，菲林相片質素不高，很多時也對不到焦、曝光錯誤，不過不影響交給新人的照片。

我盡量在婚禮多帶菲林相機練習，加上閒時自己用多了菲林拍攝，亦花了很多時間研究菲林相機，兩年後便對菲林相機的拍攝技巧熟悉多了，菲林相片質素開始提高，亦有新人開始叫我加入菲林攝影元素。加上對菲林拍攝信心多了，而且出來效果與我的拍攝風格配合，於是便使用菲林婚紗攝影配合我的創作。

現時身處數碼年代，很多客人在年輕時用過菲林相機，又或者從來未用過，很多時連一筒 135 菲林有多少張也不知道，客人問得最多就是菲林與數碼的分別，我也要花一些時間解答，展示數碼相與菲林相為新人講解。另外，是部分客人覺得菲林相不能即時翻看結果，於是便覺得沒有信心。在我角度，基本上拍攝時會預測

到效果，菲林的趣味在於那份期待的感覺，每次沖曬後那種喜悅，對於拍攝數碼相片感到乏味的我，拍攝菲林能夠保持對攝影的興趣。加上可以運用不同菲林，如過期的菲林，出來的感覺又多了一種不確定性。即使同一種過期菲林，過期年分不同，拍攝環境不同，出來的感覺也很不同，很多時有喜出望外的結果。

黑白菲林也是我的至愛，不同黑白菲林的顏色、微粒、質感也是不同的，而且數碼黑白與菲林黑白相片的效果差太遠，菲林黑白相有種難以說出的經典感覺，層次豐富，黑與白也有很多不同層次的黑白。電影菲林也有獨特的感覺，有次在台中舊火車站婚紗相拍攝，同一場景同一位置，分別用

數碼相機及菲林相機拍攝，菲林出來的電影感與廢棄火車站的感覺極之配合，菲林相片攝影也很講求菲林的選擇呢。

每次拍菲林前也預期當日環境及天氣，執拾器材前會考慮用哪種菲林，亦要預備多種不同 ISO 的菲林以應付突發情況，需作多點預備及計算。雖然要多帶一部相機，器材負擔重了，但拍菲林所帶來的滿足感無可取代，辛苦點也值得的。用菲林拍攝婚禮最深的感覺是用菲林將重要的一刻定格！現時最開心是遇到喜歡菲林的客人，跟他們談菲林，談菲林相機，大家互相交流，感覺遇上知音人；他們也會提供菲林給我隨心所欲拍攝，感覺很爽的。

蔡瑞琦

IG：ricky_choy
拍攝菲林年資：3 年
使用的菲林相機：Yashica 124G
照片拍攝地點：藏區亞青寺

亞青寺

我從事製片及助理導演的工作，去年 10 月，我擔任意大利導演 Leonardo Dalessandri 的助理導演，跟隨拍攝隊伍在中國內地遊歷三個月，期間最難忘的是在亞青寺的那幾天。亞青寺位於白玉縣，與色達五明佛學院齊名，據聞有超過兩萬苦行僧在此修行。我們從最近的縣城甘孜縣租車出發，途經崎嶇蜿蜒的雪山到亞青寺。由於一大早就要出發，我們都十分困倦，但卻不敢入睡，因為聽聞這段路墜崖事故頻生，幸好大約五個小時後就安全到達亞青寺。

一下車，感覺像進入了另一個世界，這座被紅色包裹的城市，瀰漫着宗教的神聖氣息，身邊陸續有手持轉經輪的僧侶走過，嘴裏不斷唸着經文。亞青寺被一條彎曲的河流一分為二，河流以南是覺姆（女性僧侶）的生活區，

男性不得進入。我和一個荷蘭的女攝影師在這片紅色小木屋間穿梭，差點迷了路。期間我們兩個口渴找不到水，一位覺姆還把我們帶回家，給我們飲用的水。這裏的生活條件艱苦，物資匱乏。在如此寒冷的天氣，沒有暖氣熱水，我們晚上都冷得睡不着，而且常常斷水，去洗手間要掩着鼻子。我們對飲食也不敢有要求了，只要還能飽腹就滿足了。

工作時我既要拍攝，亦要為其他攝影師翻譯，雖然隨身帶了 Yashica 124G，但始終沒時間拿起來拍照。最後一天清晨，我們上山拍攝集會，我就只匆匆拍了這幾張。時間太趕，天氣太凍，或者可以作為有失了焦的藉口。但 6 x 6 的比例及最後呈現的顏色，也算記錄了和數碼相機裏不一樣的感覺。

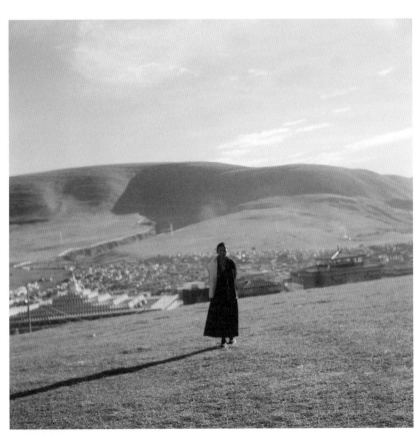

劉穎怡、洪芷晴

FB：Monkeyy Lau
拍攝菲林年資：72 日
使用菲林相機的原因：訓練耐性、記錄生活
照片拍攝地點：中國廣東省陽江市陽東縣東平鎮、陽東蔡元培學校

一 期 一 會

這是我們的第一次義教。廣東省陽江市陽東縣對香港人來說，是一個非常陌生的地方，但每年我們的師兄師姐都會來到陽東蔡元培學校作教學與探訪。我們會住進農戶家，真切感受農村生活，而這次是我們首次踏進東平鎮，也是我們第一次參與義教活動。

八個小時車程，把我們從高樓大廈密集的香港帶到一片荒蕪的東平鎮。我們眼中的東平鎮，在鏡頭下一片綠油油。在陽東蔡元培學校的這幾天，天氣比想像中的好得很。大樹下，是我們每天乘涼的地方；然而，也無法阻止膚色變黑。我們五日四夜就住在這小妹的家，她的名字是嘉瑤。每天我們都會幫嘉瑤綁馬尾，對小女孩來說綁馬尾就跟女生化妝一樣，是愛美的表現。每天能綁不一樣的馬尾，就是女孩最驕傲的地方。每次，她也會

嚷着幫我綁一樣的。小妹拉着我們的手，走得很快，想快點回到學校，跟哥哥姐姐一同玩遊戲。我們為他們準備了一些小遊戲，希望可以教他們一些小知識。老實說，五天四夜能教曉他們的事實在太少。倒不如令他們知道，學習不一定沉悶，不一定刻板。而畫畫，是他們最愛的活動。

放學後，我們都會跟嘉瑤到外面走走。到沙灘收集貝殼，踢一下浪，跑跑跳跳，一小時也沒有半點疲態。那一片海，與香港的截然不同。還記得最後一天，小妹信裏寫：「最快樂的回憶是到珍珠灣。」我們會跑到學校後山山頂，俯瞰整個東平鎮的每個角落、看著夕陽慢慢西下，倒數着我們相處的時光。到了最後的一天，五天下來流過的汗水、回校路上的風景，很想一切都變得特別慢，好想停留在

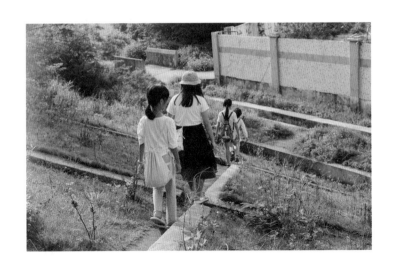

這個沒有煩惱的地方。每天和小朋友上課後，只需想想到哪裏去玩，回去吃甚麼而已。這裏的快樂，是可以很簡單的。一枝冰棒，只需五毫子，小朋友便會很快樂。

我們最後一次牽着小妹的手上學去，而我們給他們上的最後一課，是學會接受離別的痛。她背對着我們，默默地抹走眼角流下的淚。我們看着也心疼，但對於離別的戲碼，我們也無能為力。答應了小妹、蔡元培學校的小朋友，我們明年會帶回沖曬好的相片給他們。當然，不少得新的菲林。還未珍惜，已然告別。我們輕輕說聲再見，我們心中都期待着——明年再見。

別忘了，故事不一定有結局，亦有永恆的延續。

Jerome Chi / 紀權峰

IG：Jerome_chii、FB：Jerome Chi
拍攝菲林年資：3 年
使用的菲林相機：Pentax67
使用菲林相機的原因：記錄家庭生活故事，希望有着那份有溫度的顆粒感
照片拍攝地點：主要以台灣地區居多

兆恩＆維恩，
一起 67 玩吧！

Photography is a way to learn how to observe those wonderful things, we enjoy it！這是我心中用菲林或底片側拍家庭生活的定義，珍惜每一個角度、每一個溫度、每一次快門，捲回底片時就把那份彼此間的記憶握在掌心，很真實，也讓人緊緊珍惜。

三年前的春末，我找了半年多的 Pentax 67 終於入手了，剛好趕在我第二個孩子出生前一週。那時的我對菲林相機只有一兩成概念，菲林的特性和安裝、相機的操作都是從零開始學習摸索。我帶着一份嚮往與好奇，熱情地摸着頭去拍攝家人的小日子。

而現在再翻開最初拍攝的一系列照片，時而模糊，時而晃影；這些照片從某個層面來看，確實是失敗的攝影作品，但卻讓我有種感動！或許，在這數碼和菲林過渡的年代，才能令人有這樣深刻的交集！現在試着翻開小時候用菲林相機拍攝、有點泛黃的照片，你回想起了甚麼？這就是時間與記憶的入口：有點甜、有點酸、有點可愛，是種無法複製的懷念。

我進入 120 菲林前，一直是以數碼相機 Ricoh GRD 為生活的主力機，用了將近三年多才了解到甚麼是光圈甚麼是快門。數碼相機的便利讓我從影

像中迷失,我想要紀錄甚麼?甚麼是我想要的?那一刻,我對攝影的熱情慢慢退去了許多,甚至連按下快門的次數也減少了。就這樣慢慢地讓心靜了下來,思考對於自己而言甚麼是珍貴的畫面,怎樣才可以回味很久很久;我不斷試着跳開這個無限迴圈。就在那次,我無意間遇上了石川裕樹的菲林作品《蝴蝶心》,讓我的雙眼和呼吸頓時凝住了,彷彿從他的視覺感受到那份彌漫空氣的愛!這就是我所渴望透過鏡頭看到的世界。我終於找回初心的熱情,更堅決相信菲林存在的價值性是無法被數碼取代的,我從那時開始100%用菲林捕捉孩子美好的瞬間。你可能會說孩子總是很好動的,關於這點確實不可否認,但正因為這樣,捕捉到的場景才會特別令人珍惜。我回頭去思考,就是因為底片讓按下快門的次數減少,只專注在最

精彩的時刻。不用一直低着頭,忙着把照片上傳分享給所有朋友,而是把這些珍貴的時光留給身邊最愛的人,讓回憶多一點歡樂和笑聲,這是不是很棒呢!

不知不覺我已經拍攝了二百多卷120菲林,也在陸續增加中,這一系列親子寫真對於我來說並不稱為「作品」,而是「最美好的氛圍顯影」。拍照就像呼吸一樣,希望從旁觀着的眼簾所產生的化學效應,找回與最親密的人之間過去甜蜜的點滴。此外,對於個人拍攝計劃我還沒有其它想法,本質上還是以親子寫真繼續把故事寫下去。堅信只要影像帶着人的側影,畫面就會充滿生命源源不斷的氣息。如果有來台灣旅行的朋友,歡迎來詢問我適合散步走拍的景點,其實都是我和孩子們心中的遊樂園。(笑)

江雅微

IG：film.dollie
拍攝菲林年資：2 年
使用菲林相機的原因：柔和色彩及等待沖洗的驚喜感
照片拍攝地點：台灣台中市外埔區

致不再出現的畫面
和不再相遇的你！

那天陽光正好，你已失去自由移動的身體，仍緩步繞着這間老房，看看屹立不搖的楊桃樹、剛發新芽的芭樂樹，走不到五步便急喘，你便選擇最熟悉的木椅坐下。

那天你一坐就是一個下午，門內嘻嘻笑笑玩着遊戲、喝茶聊天，門外你靜靜凝視，我這才明白，那天你是想好好記住這個世界的模樣吧！你生活半輩子的三合院、你種下的稻與甘蔗、你為孫子挖出的魚池、你拜拜的天公爐、你放鑰匙的小洞、你曬衣的竹竿……你用眼睛把這些生活片段放入腦海，成為最後一段記憶、成為最終快速播放的走馬燈。

那時我還不明白，我拿了一盤梅子問你要不要吃，你只是和我說：「你吃吧！」因為你知道「梅子」是我最喜歡的食物之一，小時候你製作酒釀梅子讓我一年四季都有得品嚐，長大你把得到的梅子讓給我，當時我不疑有他，便開心地從你手中接下這份酸甜之味，酸在梅子、甜在你的疼愛。看着你在那個位置坐了許久，我隨性地決定為你拍張照，拿起底片相機捕捉這個畫面，把景象框住，讓這個時間點靜止留下，只是底片沖洗完畢我才明白：「影像留得住，可是人留不住」。

再看見這個畫面時，已經是你離開後一個月，我甚至不記得曾經按下這個快門，而這竟是我為你拍的最後一張影像，不禁鼻酸而涕零。這張過曝的

光是偶然？還是當時你正被上蒼感召呢？現在看再多眼，也得不出答案了。

後事處理完，動手開始整理你的遺物時，外婆從房間拿出一個相機包，裏面裝着一台 COSINA C1s，沒有防潮箱、沒有損壞痕跡，只有一捲未拍完的 Fuji100，已十年不見你拿着攝影機，更沒有你胸口揹着相機的印象。於此，我至今沒能拿去沖洗，我想比起得到一卷空白影像，充滿神秘故事的底片更適合放在桌前，讓我還能憑着小小的一卷底片思念起你。

小時候你用相機捕捉我成長每個片段，再用手摸摸我的頭並露出心滿意足的神情，有時則幫你背着相機，讓你脖子不會痠痛，久而久之，自己胸前也多了一台 Canon QL17，不過我們鮮少討論「拍攝」這件事，你希望我用自己的眼睛去探索、去定義這個社會。平時在家我很少拿起相機，只是自從你肺癌末期，我幾乎時時刻刻背着，你一個動作、多走幾步路，都默默地按下快門，我想這是我最後能為你留下的事物了吧！

這陣子我常常捕捉生活片刻，比起刻意營造的一個畫面，生活中的風景才是錯過就不再，這也是你用「離世」教會我最重要的事了。現在依然常常想起你，我總是看着這張照片，不斷和你再說一聲──「一路好走」。

Jappy

IG：jappyin / jappy_instantfilm
FB: PuiYin Cheung
拍攝菲林年資：6 年
使用的菲林相機：Super Fat Lens Camera、Holga 120、Holga 135 BC、LC-A+、
LC-A 120、Rocket Sprocket、Nikon FE2、Pentax ME Super、Pentax 67、Lomo
Instant、Lomo Instant Wide、Horizon Perfekt
使用菲林相機的原因：追星
照片拍攝地點：香港、泰國、台灣、美國

卡嚓

我的朋友都知道我非常喜歡菲林攝影，卻沒有人知道菲林攝影對我的意義。我最初使用菲林相機的原因是為了追星，而我後來確實追星成功，有幸在摩天輪上用菲林相機為盧凱彤拍照。菲林攝影，是我用來表達愛意的工具。

中三那年，我非常迷戀盧凱彤。除了她的音樂，我還很喜歡她用菲林相機所拍的照片。因為盧凱彤，我開始了學結他和接觸菲林攝影。因為盧凱彤，我認識了我的前女友。我倆都是盧凱彤的歌迷，我們在她的某個街頭表演上第一次碰面。剛好大家都在跟同一個老師學樂器，又剛好大家都是菲林攝影的入門新手，所以我倆聊得特別投契。在我倆認識之前，彼此都不曾跟女生交往，更一直深信自己是一名異性戀者。當時彼此的心內都滿是疑問和恐懼，但我清楚知道叫我愛上她的不是任何外在因素，而是因為她是她。

後來，她送了一台 LC-A+ 給我，令我對菲林攝影種下更深的情意結。假期的時候，我們愛拿着各自的菲林相機到處拍照。她愛拍風景，但我愛拍的只有她。那時我我不敢在公共場所牽她的手或親她的臉，亦無法對外公開宣佈戀情。我只能小心翼翼地拿着 LC-A+ 為她拍照。

相機快門每響一聲，都是它在代我說：「我愛你。」

Julius Hui 許瀚文

IG：Julius Hui
照片拍攝地點：日本

抱擁這分鐘

2014年的冬天，我們在網路上認識。我是公司的聯絡員，她是客戶的設計師。里子明亮的眼神、日本女生獨有的笑容，讓我神往，念念不忘。自此我們一直透過電郵斷斷續續的溝通，直到這次她取道香港從英國回到日本，我們一起出海、踏車看風景，我們看對方都很有感覺，只是時間太短，有些事情不好說。

「我們會在大阪見面嗎？」
「會的，我今晚就買機票。」
我跟里子說。

她把握年初的時間到大阪近郊探親，我也用這藉口跑到大阪找她——日本總是一個浪漫的國度，是讓奇蹟生發的地方，我總相信，它會給我一個完美的答案。

這天傍晚抵達關西機場，冷。迎接我的，是日本空氣清新、所容許的最大的空氣透明度，夕陽的光線、漸變顏色映在眼簾，只是沒時間拿出Rolleiflex 慢拍，只好錯過。買罐溫熱的玉米湯，事實上景況沒有像站一旁抽菸的大叔唏噓，冰冷下瑟縮喝着飲料，還是很有快感。

在梅田駅人來人往，我拖着行李在的士站等着、等着，為的是見里子一面。前面穿着大衣、梳起辮子、留着齊蔭的里子前來，我們都沒說話，卻擁抱起來，這是異地戀的魅力。我替她拿背包拉着行李回我們在新崎的房間，房子小小的，卻有着日式的溫馨感。

我們沒說太多，總覺得心能夠連上，不必說話也能夠表達心意。

我沒有說太多,牽她手,她也欣然接受,她甜蜜,從未有過的甜蜜。

她帶我到梅田駅著名的丸子店吃章魚丸子,很燙很燙,我們一起加了很多蔥,味道好重可是我們很享受。

逛心齋橋,我們喝着咖啡,門外擱着兩台腳踏車,是情侶款的。

「今後也想要屬於我們的一台」
我說。
「那我要搬到香港和你一起」
里子說。

然後,我們不顧然後。

我們只想享受當下的火花吧。我們並不知道當下的承諾是短暫還是永久,只是,享受就對。我們一起喝,一起睡,抱着一起笑,一起哭,對彼此的未來充滿不安定感。

最後,我們彼此分道揚鑣——我到東京繼續餘下的旅程;她,則要回英國繼續工作。我們抱着彼此哭到最後,我心撕開了一半在大雪中目送她離開。

我們愛着彼此,所以最後不再有距離——不再折磨彼此。

記憶,今後只依靠照片再記起。

後記。

一開始收到寫書的邀請時，我有點驚訝，因為一直以來在網上分享關於菲林的小事，沒想過有一天能寫一本書，讓更多人認識到菲林攝影。

此書記載了開店的辛酸、菲林時代的變遷、小店內發生的故事。在寫這本書期間，我重複又重複的翻看了這兩年內的照片，再一次重溫了這些經歷，每一刻對我來說都是很難忘的回憶，雖然未必能在短短的文字中一一道出當中的苦與樂，但在這段日子以來，我們都好慶幸能遇到對方，一起撐過每個困境。但如果單靠我們二人的努力，一定沒可能順利渡過，所以我必須在這裏感激與我們一起奮鬥過的朋友和店員。由兩個人的店到一個小團隊，一起為每一件事情努力過。

菲林攝影在上一個時代中式微，在這個時代中以另一個身份復興。當中的轉變令人有不少感慨，但至少也得有人延續這份情懷，不至於消失。

白茹

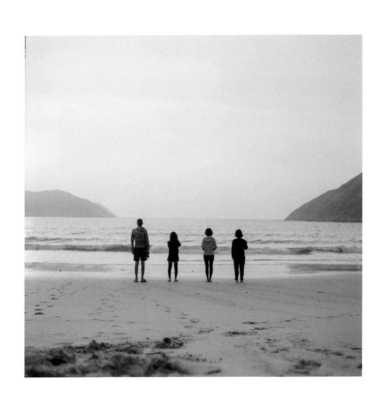

昭和攝影手帖

菲林相機 × 小店日常

呂白茹＠SHŌWA　著

責任編輯	林雪伶
裝幀設計	霍明志
排　　版	霍明志
協　　力	品　先
	立　青
印　　務	劉漢舉

出版
非凡出版
香港北角英皇道 499 號北角工業大廈一樓 B
電話：（852）2137 2338　傳真：（852）2713 8202
電子郵件：info@chunghwabook.com.hk
網址：http://www.chunghwabook.com.hk

發行
香港聯合書刊物流有限公司
香港新界大埔汀麗路 36 號
中華商務印刷大廈 3 字樓
電話：（852）2150 2100　傳真：（852）2407 3062
電子郵件：info@suplogistics.com.hk

印刷
美雅印刷製本有限公司
香港觀塘榮業街 6 號海濱工業大廈 4 樓 A 室

版次
2017 年 7 月初版
2017 年 12 月第二次印刷
©2017 非凡出版

規格
16 開（220mm×150mm）

ISBN
978-988-8488-22-3